中國大型實景演出
發展理論與實踐

鄒統釺◎著

目　錄

理 論 篇
 第一章 實景演出相關理論 / 0 0 1
 第一節 旅遊演藝的概念界定
 第二節 實景演出概念闡釋
 第三節 非物質文化遺產活化理論

 第二章 中國實景演出模式與演變 / 0 1 0
 第一節 實景演出的產生背景與發展現狀
 第二節 實景演出的發展格局
 第三節 打造大型實景演出的實施條件
 第四節 大型實景演出與室內演出的比較

 第三章 大型實景演出的營運模式分析 / 0 2 9
 第一節 大型實景演出的投資模式分析
 第二節 大型實景演出的資本來源分析
 第三節 大型實景演出的市場行銷分析
 第四節 大型實景演出企業管理結構分析
 第五節 大型實景演出人力資源管理分析

第四章 大型實景演出遺產活化模式分析...........／０５１

　　第一節 大型實景演出之魂——非物質文化遺產活化

　　第二節 大型實景演出之形——活化載體與多種表現形式

　　第三節 大型實景演出之韻——遺產保護與旅遊發展

第五章 大型實景演出的社區貢獻、存在問題及對策...／０６３

　　第一節 大型實景演出的社區參與模式

　　第二節 大型實景演出的社區貢獻

　　第三節 大型實景演出給社區帶來的問題及對策

案 例 篇

　　第六章 「印象」系列實景演出....................／０７７

　　　　第一節 《印象・劉三姐》

　　　　第二節 《印象・麗江》

　　　　第三節 《印象・普陀》

　　　　第四節 《印象・西湖》

　　　　第五節 《印象・大紅袍》

　　　　第六節 《印象・海南島》

　　　　第七節 《禪宗少林・音樂大典》

第七章 「千古情」系列室內演出/121
　　第一節 《宋城千古情》
　　第二節 《三亞千古情》
　　第三節 《麗江千古情》

參考文獻
後 記

理 論 篇

第一章 實景演出相關理論

第一節 旅遊演藝的概念界定

一、旅遊演藝的發展與名稱變遷

（一）旅遊演藝的發展

　　旅遊演藝最早可以追溯到20世紀80年代，是一種滿足旅遊消費者求樂、求美、求新、求知慾望的文化創新。陝西省歌舞劇院古典藝術團於1982年9月在西安推出的《仿唐樂舞》，融音樂、舞蹈、詩歌為一體，主要是為了接待來訪的國家首腦和政府要員。深圳華僑城集團創造性地將藝術演出與旅遊文化完美結合，開創了旅遊演藝的新模式，成果即中國民俗文化村1995年7月推出的「中華百藝盛會」和世界之窗1995年12月推出的「歐洲之夜」，這種創新模式獲得了遊客的熱烈歡迎，成為華僑城文化旅遊產品的競爭力要素。

　　2004年，廣西陽朔推出了《印象·劉三姐》，它以陽朔方圓2公里的灕江水域為舞台，以12座山峰和廣袤天穹為背景，將壯族歌仙劉三姐的山歌、廣西少數民族風情、灕江漁火等多種元素創新組合，融入桂林山水之中，詮釋了人與自然的和諧關係。

　　《印象·劉三姐》的成功標誌著中國旅遊演藝大潮的到來。隨後，旅遊演藝市場越來越火，全國其他旅遊景區有《功夫傳奇》《禪宗少林·音樂大典》《長恨歌》《宋城千古情》《金面王朝》

《天門狐仙》《大宋·東京夢華》《藏謎》《唱享山西》《夢幻九歌》《徽韻》《天地吉祥》《煙雨春秋》等作品相繼問世。至2014年，全國旅遊演藝票房達27.1億元，較2013年上漲了3.5億元，漲幅高達19.9%。全國旅遊演出觀眾達3591萬人次，同比增長28.8%。

旅遊演藝的出現和興起，是旅遊業界為了適應消費者希望改善過去「白天看廟、晚上睡覺」消費體驗舊模式的市場需求，透過以自然景觀和人文景觀相結合的多元化的審美感受形式，來營造「山水不可易，人文日日新」的感官體驗消費新模式。精心挖掘、提煉、創作、包裝能夠真正體現當地文化特色的旅遊演藝項目，吸引有興趣的旅遊者，展示本地文化特色，藉以帶動整個旅遊業的發展，帶來綜合性效益，同時極好地宣傳自己，擴大影響，業已成為不少景區和地方發展的共識。

（二）旅遊演藝的名稱變遷

中國對旅遊演藝的研究最初從對主題公園演藝活動的研究開始。其中，1988年6月初由國家旅遊局綜合司牽頭舉辦的「全國主題公園文娛表演藝術研討會」，是中國第一次召開的有關旅遊演藝活動方面的學術研討會，旅遊演藝活動日益突出的作用已開始受到理論界的關注。早期的旅遊演藝大多依託主題公園、景區而存在，是其為豐富旅遊產品種類、吸引旅遊者而開發的附加產品，因而在稱謂上並未使用「旅遊」字眼，較為普遍使用的名稱是「主題公園文娛表演」「旅遊景點景區文藝演出」「主題公園文藝表演」「舞台表演」等。

近年來，隨著旅遊演藝的發展，特別是隨著演藝產品規模和影響力的擴大，演藝業與旅遊業相互滲透形成旅遊演藝市場，使旅遊演藝在旅遊業中的地位越來越高，在名稱上「演藝」和「旅遊」的結合也更加緊密，出現了「旅遊演出」「旅遊表演」的用法，到現

在，「旅遊演藝」已逐漸成為最為普遍的用法。

二、旅遊演藝的定義闡釋

「旅遊演藝」的概念名稱尚不統一，其概念界定也多由學者從各自的研究角度進行不同的闡釋。

張永安等（2003）指出，主題公園文藝表演是在主題公園內開展的，由專業演員參與表演的，圍繞一定主題的系列藝術表演形式。陳銘傑（2005）認為，旅遊景區的演藝活動是指從遊客利益出發，反映景區主題和定位、注重體驗和參與的形式多樣的具有商業性質的表演和活動。鄧錫彬（2003）認為，舞台表演就是圍繞著一個或幾個主題，以宏大的場景、精彩的演出、熱烈的氣氛以及光電聲等高科技包裝而形成的充滿特定色彩的大型廣場或劇場演出。諸葛藝婷（2005）認為，旅遊業與演出業相互滲透而形成旅遊演出，從旅遊業角度來說，旅遊演藝是一種旅遊產品，依託當地資源、運用表演藝術的形式來表現目的地形象。李蕾蕾（2005）認為，以吸引遊客觀看和參與為意圖，在主題公園和旅遊景區現場上演的各種表演、節目、儀式、觀賞性活動等統稱為旅遊表演。

總之，旅遊演藝，屬於旅遊「六要素」的娛樂，是將「旅遊」與「演藝」相結合的新型旅遊產品，是兼具旅遊與文化的雙重魅力，主要依託著名旅遊景區景點，表現地域文化背景、注重體驗性和參與性、形式多樣的主題商業表演活動。旅遊演藝有以下六個特徵：一是演藝項目是從旅遊者的角度出發的，是針對旅遊市場所開展的，不同於文藝表演；二是演藝項目體現了當地的文化特徵，突出文化在旅遊中的「核心競爭力」；三是演藝項目強調旅遊者觀賞與參與體驗的結合；四是演藝項目形式多樣，除了常見的舞台表演等活動之外，還可以是即興的表演、巡遊表演或者是旅遊者可參與

的演出活動；五是演藝項目強調主題的鮮明；六是演藝項目的商業性質，演藝項目的開展能吸引旅遊者，延長其逗留時間，從而產生溢出效益，帶來商業利益。

三、中國旅遊演藝開發現狀

中國旅遊演藝的開發熱潮始於2004年《印象‧劉三姐》的成功推出，十餘年間，全國各地投資200萬元以上的旅遊演藝項目達到300個以上。中國演出行業協會發布的《2013中國演出市場年度報告》顯示，在旅遊演藝中，劇場駐場旅遊演出達6.13萬場，票房收入14.05億元；實景演出1.61萬場，票房收入4.9億元；主題公園演出1.85萬場，票房收入4.54億元。

第二節　實景演出概念闡釋

一、實景演出的產生

實景演出的前身是西方的景觀歌劇。世界上第一部大型景觀歌劇是1986年出現的以威爾第劇本為母本創作而成的大型歌劇《阿依達》，在埃及金字塔和人面獅身像前演出。景觀歌劇利用異常逼真的現場背景營造出較舞台劇更為生動的氛圍，讓觀眾有種身臨其境之感，引導觀眾和劇情產生更為強烈的互動感。

中國最早的景觀歌劇是1998年9月5日在北京太廟上演、由張藝謀執導的、改編自義大利普契尼作品的《杜蘭朵》，張藝謀充分利用中國式的宮廷背景，巧妙地將太廟的傳統殿堂式建築、曲院風荷的園林式風光和江南小橋流水的婉約完美地糅合在一起，創造出一組美輪美奐的中國意象圖。

此後，梅帥元、張藝謀將「景觀劇」的理念引入中國的歌舞演出中，與王潮歌、樊躍聯手打造了中國首部山水實景演出《印象·劉三姐》。《印象·劉三姐》於2004年3月20日正式公演，世界旅遊組織的官員讚賞其為「這是全世界僅有的演出，從地球上任何地方買機票來看再飛回去都值得」。《印象·劉三姐》每晚在陽朔上演1～2場，該演出以名聞遐邇的電影《劉三姐》及經典山歌為表現內容，配合陽朔美麗的自然景觀、獨特的風土人情，以灕江方圓2公里的水域為舞台，以灕江江畔12座著名山峰為背景，配以美輪美奐的燈光，透過精心設置的場面調度和人數眾多的演員群體的表演，用音樂和舞蹈的形式為觀眾呈現出精彩的表演，山水實景演出因此而誕生。《印象·劉三姐》推出後大獲成功，山水實景演出開始風靡全國，湧現出《印象·麗江》《印象·西湖》《印象·海南島》等「印象系列」以及《宋城千古情》《禪宗少林·音樂大典》《魅力湘西》等一批知名度較高的大型實景演出。從2004年到2014年的10年間，實景演出在中國大地上遍地開花，據國家旅遊局統計，目前全國投資上百萬元、有些影響力的實景演出已有200多部，實景演出已成為一個產值達上百億元的大產業。

二、概念闡釋

《印象·劉三姐》第一次完整呈現了實景演出的內涵，即在景觀歌劇的經典意象群和實景布景的基礎上，又添加了實景山水這一關鍵元素。與景觀劇不同的是，動態的山水實景不僅是演出的背景，還參與到演出的創作中，演出效果隨自然環境的變化而變化，是自然與人合作的演出。《紐約時報》曾用「中國式的山水狂想」來形容中國的山水實景演出，它打破了傳統二維舞台的空間侷限，讓自然環境成為演出的一部分，營造可知可感的三維立體視覺效果，闡述「天人合一」的文化內涵。梅帥元先生曾用「此山、此

水、此人」定義山水實景演出，即實景演出要用當地的山、當地的水等自然環境，表現當地人民的生活狀態、習俗和文化。而魏小安（2007）認為山水實景演出是「一個以真山真水為演出舞台，以當地文化、民俗為主要內容，融合演藝界、商業界為創作團隊的獨特的文化模式，是中國人的獨創，是中國旅遊業向人文旅遊、文化旅遊轉型下的特殊產物」。《印象‧劉三姐》的巨大成功將大型實景演出的發展態勢推向了高潮。

　　至此，大型實景演出作為一種新的藝術形式受到了普遍的認同，大型實景演出也已不再僅侷限於名山大川等風景名勝區，而是逐漸擴展為以較為完整的著名的自然或人文景點、景區，或者具有特殊意義的真實地點作為背景，借助舞台美術、影像、燈光等現代科技手段，以大型歌舞的藝術表現形式，對具有歷史性、創意性的豐富故事內容，具有歷史性、地域性的民俗風貌及風土人情加以展示，從而更豐富全面地展現當地的旅遊文化資源，為觀眾營造出如夢如幻的現場感。總的來說，山水實景演出是一種以自然實景為舞台，結合現代高科技手段，以藝術創意為龍頭整合當地山水自然資源和民俗文化資源的戶外表演形式，是藝術創作和商業資本聯姻的產物。

三、實景演出的特點

（一）以真山真水為演出舞台

　　《印象‧劉三姐》的演出地劉三姐歌圩山水劇場，坐落在陽朔城東灘江和田家河的交匯處，由玉屏峰、雪獅嶺和書僮山等12座山峰和約為1.654平方公里的水域構成。觀眾席為180度全景視覺的綠色梯田造型，可看到江上約2公里範圍的演出和景物。《印象‧西湖》的表演舞台選在西湖的岳湖景區，南至趙公堤，北至岳

湖樓，西至曲院風荷，東至蘇堤。在岳湖樓南邊設置可容納1800人的升降式可收縮可移動階梯形看台。

（二）演出結合當地文化民俗

《印象‧劉三姐》以當地歌仙劉三姐為創作原型，在優美的山歌中展現灕江的美景和純樸的民俗。《印象‧西湖》則以西湖濃厚的歷史人文和秀麗的自然風光為創作泉源，深入挖掘杭州的古老傳說、神話，使西湖人文歷史的代表性元素得以重現。《印象‧海南島》則著重突出海南島休閒、浪漫的時尚元素，充分演繹海南島的海島風情和休閒文化。這些能夠被實景演出挖掘、吸納的文化是最具當地特色的精華，往往也是重要的非物質文化遺產。

（三）大規模大手筆

據2006年統計，在全國各重點旅遊城市和旅遊景區定時定點上演的、投資在百萬元以上的旅遊文化演出有153部，資金投入達17.9億元，參加的專業和業餘演職人員1.76萬人，觀眾達1.67億人次。實景演出多依託中國悠久、豐富的歷史文化和民族文化資源，包括傳統的音樂、舞蹈、戲劇、曲藝、雜技、馬戲、武術等文化藝術形式，配以創新的設計理念、編排組合以及高科技的演藝手段，煥發出蓬勃生機，引發市場強烈迴響。旅遊文化演出中上億元的大手筆不斷。廣州長隆的《森林密碼》，綜合投資3億元，僅燈光一項就投入2000多萬元；《禪宗少林‧音樂大典》項目總投資3.5億元。

（四）舞台效果運用現代高科技手段

《印象‧劉三姐》在演出和山水劇場的建築方面，引進現代科技手段，投入巨資建造了目前中國規模最大的環境藝術燈光工程及視覺、煙霧效果工程，在1.654平方公里水域的舞台上，呈現出震撼心弦、如夢如詩的視聽效果。燈光、音響系統均採用隱蔽式的設

計，與環境融為一體，水上舞台全部採用竹排搭建，不演出時可以拆散、隱蔽，對灕江水體及河床不造成影響，將高科技舞台美術運用得淋漓盡致。

第三節 非物質文化遺產活化理論

如前文所述，結合當地文化民俗是實景演出的特點。這些文化民俗通常最具當地特色，往往也是重要的非物質文化遺產。實景演出將非物質文化作為核心的展示內容，創新了非物質文化遺產的活化理論。

一、非物質文化遺產

2003年，聯合國教科文組織在《保護非物質文化遺產公約》中對非物質文化遺產的界定是：被各群體、團體、有時為個人視為其文化遺產的各種實踐、表演、表現形式、知識體系和技能及其有關的工具、實物、工藝品和文化場所。各個群體和團體隨著其所處環境、與自然界的相互關係和歷史條件的變化不斷使這種代代相傳的非物質文化遺產得到創新，同時使他們自己具有一種認同感和歷史感，從而促進了文化多樣性和人類的創造力。該公約所保護的並非非物質文化遺產的全部，而是其中最優秀的部分。主要包括：（1）口頭傳說和表述，包括作為非物質文化遺產媒介的語言；（2）表演藝術；（3）社會風俗、禮儀、節慶；（4）有關自然界和宇宙的知識和實踐；（5）傳統手工技藝技能；（6）與上述表現形式相關的文化空間。

2005年，中國國務院《關於加強文化遺產保護工作的通知》中對非物質文化遺產定義為「各種以非物質形態存在的與群眾生活

密切相關、世代相承的傳統文化表現形式，包括口頭傳統、傳統表演藝術、民俗活動、禮儀與節慶、有關自然界和宇宙的民間傳統知識和實踐、傳統手工藝技能等以及與上述傳統文化形式相關的文化空間」。非物質文化遺產可分為兩類：（1）傳統的文化表現形式，如民俗活動、表演藝術、傳統知識和技能等；（2）文化空間，即定期舉辦傳統文化表現形式的場所，兼具空間性和時間性。

二、非物質文化遺產活化

　　遺產活化的概念源於臺灣，其創造背景是為了保存近代化發展的特殊歷史背景下遺留下來的產業遺產，同時又不得不面對產業轉型與民營化政策實施過程中關廠、遣散人員及變賣機具設備所帶來的危機。非物質文化遺產活化是指為了搶救和保護非物質文化遺產，留存其傳承的狀態，由政府、民眾或企業等組織作為主體採取的一系列綜合措施的總稱。

　　非物質文化遺產具有生態價值、文化價值、研究價值、審美價值、經濟價值等多重價值，遺產活化強調對這些價值的弘揚、利用。對遺產的保護固然是第一位的，但絕非僅是靜態的、封閉的、博物館陳列式的保護，必須是利用其多重價值下的可持續性的保護。旅遊開發便是重要的非物質文化遺產活化的重要形式。理想的旅遊產業發展，追求社會效益、環境效益和經濟效益三大效益，這點與遺產保護並行不悖。但在現行的體制下，遺產資源雖名為國有，但受地方政府掌控，為了所謂GDP增長，地方政府往往過分重視遺產的經濟效益，使得旅遊開發和遺產保護產生矛盾。令人欣慰的是，實景演出的出現，似是為遺產保護與旅遊開發尋求了一個新的契合點。

　　非物質文化遺產逐漸消失的主要原因是由於社會環境的失衡，

當地經濟的相對落後，遺產的傳承人受地域經濟水平差異的限制，以及當地居民為謀生而丟棄原有的社會民俗，這些原因加速了非物質文化遺產的逐漸消失。實景演出作為創新性的旅遊產品，能夠讓非物質文化遺產及其傳承人重新回到觀眾面前，一方面解決他們的經濟問題，另一方面也可提高傳承人的自我認同。觀眾的喜愛又能促進非物質文化遺產的傳播，促使當地人重新認識並傳承非物質文化遺產。

第二章 中國實景演出模式與演變

第一節 實景演出的產生背景與發展現狀

一、起源於景觀歌劇的實景演出

山水實景演出緣起於景觀歌劇。1986年，以威爾第劇本為藍本創作的大型歌劇《阿依達》在埃及金字塔人面獅身像前演出，從而使《阿依達》成為世界上第一部大型景觀歌劇。景觀歌劇伴隨著「歌劇回故鄉」的口號誕生，自20世紀80年代中期以來，一些投資人和導演提出要讓與世界各地著名景觀有關的一些經典歌劇「回到故鄉」的想法。於是，很多著名歌劇開始在劇情發生地利用真實背景進行演出，比如《阿依達》《托斯卡》《杜蘭朵》等。在此之後，景觀歌劇為了適應更多觀眾的需求，逐漸發展出一種完全按照實景原樣搭建布景進行演出的歌劇樣式。它透過異常逼真的現場背景製造出更為真實、更為生動的劇場感受，更充分地挖掘劇情內涵，使觀眾產生某種身臨其境之感，引導觀眾與劇情產生更為強烈的互動。

在中國，著名導演張藝謀率先將這種全新的歌劇形式介紹給國

人，1998年9月5日，張藝謀在北京太廟執導了由義大利普契尼作品改編的著名歌劇《杜蘭朵》，他充分利用《杜蘭朵》的中國宮廷背景，將太廟的傳統殿堂式建築與江南小橋流水、曲院風荷的園林式風光完美地結合在一起，創造出一組經典的中國意象圖，不僅將《杜蘭朵》的劇情發揮得淋漓盡致，而且吸引了大批國內外觀眾親臨現場觀看。太廟版《杜蘭朵》已經呈現出山水實景演出的表演形式。

二、內涵

　　大型實景演出，是以真山真水為演出舞台，以當地文化、民俗為主要內容，融合演藝界、商業界為創作團隊的獨特的文化模式，是中國旅遊業向人文旅遊、文化旅遊轉型的特殊產物，也是文化與科技高度結合的體現。山水實景演出已經不再僅僅侷限於名山大川等風景名勝景區，而是擴展為以較完整的自然景觀、人文景觀，或某個具有特殊意義的真實地點作為背景，透過具有創意性、歷史性的多重故事內容，借助燈光、音響、舞台美術等特殊效果，以大型歌舞為載體，表現具有地域性和歷史特性的風土人情和民俗風貌，為觀眾製造出如夢如幻、親臨現場的感受，從而更全面、更豐富地展示當地的旅遊文化資源。山水實景演出的兩大基本元素：一是實景布景，即以真實的背景作為演出的布景；二是經典意象群的營造，即以某種特定的文化背景為基礎而營造出的某一特殊形象體系。

　　紐約時報曾以「中國式的山水狂想」來描述中國的實景演出。梅帥元認為：「實景演出這種方式是中國人自己創造的，在山水之間、大自然裡演出，獨特的演出形式有著深厚的歷史淵源，它一定是屬於中國的，源於儒家的天人合一說、道家的道法自然觀，包括中國古代文人寄情山水的情懷，都是其歷史根基。」山水實景類演

藝文化產品融入了自然和人文資源兩大要素，將真山真水、真實生活和真實民俗融為一體，使它們進入審美的境界，並透過渲染昇華轉化為藝術。實景演出以自然山水為演出場地和舞台背景，運用現代聲、光、電等高科技手段對當地的民風民俗、神話傳說、歷史傳奇、音樂資源等人文資源進行的表演和詮釋，給觀眾帶來「天人合一」的境界體驗和亦真亦幻的全新的審美享受。

山水實景類演藝文化產品之所以受旅遊者熱捧的原因在於：將既有的、基本處於分割狀態的山水自然資源和人文資源進行有機的結合和整合，經過藝術家的獨特創作，賦予演藝產品新穎的形式和豐富的內涵，形成全新的文化旅遊產品。實踐證明，旅遊與文化的結合程度越高，旅遊文化因素越多，旅遊經濟越發達。山水實景類演藝文化產品不僅增強了旅遊的文化內涵，提升了當地旅遊文化的等級和品味，促進了旅遊更高層次的發展，也增強了旅遊目的地的魅力。

三、發展現狀

山水實景演出是一項立足於當地、富有創意性的文化活動，它透過原創性的藝術思維和藝術創造，充分展示出當地自然景觀形式美的一面，而且深入挖掘出當地獨有的地域性、民間性、傳統性文化資源。實景演出作為一種特殊的旅遊項目，一方面擴大了所依託景區的知名度，豐富了旅遊內容；另一方面延長了遊客在景區的停留時間，帶來巨大的綜合效益。

2004年中國第一部實景演出《印象‧劉三姐》上映以來，中國已經進行和準備進行實景演出的城市有300個以上。實景演出是高投入項目，如《印象‧劉三姐》總投資3.2億元、《印象‧麗江》總投入2.5億元、《禪宗少林‧音樂大典》總投入3.5億元等。

高投入在一定程度上帶來了豐厚的回報。2009年《印象‧劉三姐》演出497場，觀眾130萬人，年收入超過2.6億元。同年，《印象‧麗江》演出收入超過1.5億元，淨利潤7300多萬元。《長恨歌》在8年時間裡累計演出近2000場，接待觀眾300多萬人次，演出綜合收入每年以千萬元速度遞增，2014年演出收入突破億元大關。

2014年中國新增旅遊演出有20多個，如《漢秀》《又見五台山》《九寨千古情》等，同時隨著旅遊演藝產品的增加，中國正在著手制定國家標準，致力於實景演出發展。2013年，陝旅集團華清宮景區主持編制的以《長恨歌》演出管理為藍本的陝西省演出服務規範系列地方標準在中國率先正式發布。2014年，國家標準化管理委員會下發了《2014年第一批國家標準制修訂計劃》，陝旅集團華清宮景區成為實景演出國家標準的編制起草單位。

第二節　實景演出的發展格局

一、兩條主線多個散點

自2003年由張藝謀、梅帥元、王潮歌、樊躍等人打造的大型山水實景演出《印象‧劉三姐》在廣西桂林獲得空前的成功後，中國的實景演出市場迅速發展，梅帥元將目前實景演出的現狀概括為「兩條線，多個散點」的局面。「兩條線」指的是在實景演出市場中頗具代表性的兩個團體打造的產品線，一是以張藝謀、王潮歌和樊躍「鐵三角」為代表打造的「印象」系列；二是由廣西梅帥元團隊所打造的「山水」系列。「多散點」包括陝西的《長恨歌》、雲南的《希夷大理‧望夫雲》、北京的《鳥巢‧吸引》等，導演陳凱歌、馮小剛、陸川等。

從實景演出文化品牌而言，以張藝謀團隊打造的「印象」系列和梅帥元團隊的「山水」系列作品最為知名；從數量上看，梅帥元團隊的作品明顯多過於張藝謀團隊；從品牌知名度上進行比較，「印象」系列憑藉張藝謀的名人效應所形成的「印象」品牌效果更勝一籌。

（一）印象系列──張藝謀

「印象」系列是由著名導演張藝謀領銜，北京印象創新藝術發展公司為主創團隊打造的演藝產品系列。公司根據由地方政府牽頭組成的投資方的要求，結合景點特色和文化，打造大型實景演出項目，並由獨立的經營公司進行日常管理和營運。印象系列大型實景演出是極具中國特色的文化品牌，由著名導演張藝謀、王潮歌、樊躍領銜印象團隊精心打造。以自然實景為舞台，以藍天、白雲、雪山、湖水為道具，運用了現代聲光電等技術，並充分加入當地人文與觀眾互動，使演出天人合一、情景交融。自2003年第一部《印象·劉三姐》演出以來，印象系列一路高歌，被藝術界高度評價為「集唯一性、藝術性、震撼性、民族性、視覺性於一身，是演出與視覺的雙重革命」。

《印象·劉三姐》自2003年啟動以來，七年獲得了20億元的總收入，參與演出的400多名農民年均增加收入1.5萬元，當地旅遊收入也從2003年2.41億元飆升到2008年17.9億元，2013年陽朔旅遊收入達60.5億。

（二）山水系列──梅帥元

「山水」系列是由中國山水實景演出創始人梅帥元領銜的「山水盛典文化公司」所打造的實景演出劇目。公司目標是做中國最領先的文化旅遊內容提供商及營運服務商。從桂林陽朔的《印象·劉三姐》開始，梅帥元率領其團隊已做了十部演出，平均一年一部，演出投入上億，平均四年收回成本。其中四部演出已經成為國家級

文化產業示範基地，每年接待觀眾逾四百萬人次，代表了旅遊演出行業最新、最高的藝術創作水平，在業界形成了巨大的影響力和品牌知名度。

「山水」系列注重對當地文化的深度挖掘，堅持「此山、此水、此人」的天人合一的原則。「山水」系列和「印象」系列走的是不一樣的路子。「梅家班」打造的作品並非一個系列，在縱向的時間跨度和橫向的地理跨度上較廣，幾乎可以說構成了一幅中國文化的全景。在運作模式上，梅帥元走的是一條「輕資產」的道路，整合資源，實現運用最少的成本去撬動最大的資源以獲取最大的利潤的目標。山水盛典文化公司處於鬆散狀態，每個項目組都是獨立的公司，沒有統一的名稱和logo。團隊主要負責前期演出的策劃和部分創意，然後根據不同的項目，選擇不同的導演、藝術家、文化人合作。

（三）散點

在2004年，中國第一部山水實景演出《印象‧劉三姐》問世並獲得較大迴響後，全國各地實景演出如雨後春筍般紛紛湧現。其中規模較大，具有代表性的作品有《長恨歌》《夢回樓蘭》等。

二、演出主題

（一）大型山水實景演出

山水實景演出主要指以自然山水為舞台和背景，突破傳統舞台的空間限制，將真實的自然環境轉化為演出的有機組成部分，演出內容具有明顯的地域性特徵。通常這種演藝產品的投資成本很大，常借助於高科技手法對當地的民風民俗、神話傳說、歷史傳奇等人文資源進行展示和表演。令旅遊者置身於自然環境中，愉悅地觀賞山水美景，積累人文知識，並在聲、光、色等的配合中獲得審美體

驗。

　　特徵最為顯著的當屬《印象‧劉三姐》，它以桂林陽朔灕江山水為舞台，以膾炙人口的壯族劉三姐民歌為素材，在方圓兩公里的灕江水域建構一個天然舞台，舞台巧借晴、煙、雨、霧、春、夏、秋、冬的自然景觀，展現灕江的不同神韻。由600多名當地演員組成的大規模演出陣容，重新詮釋壯族自治區的經典山歌和廣西的民族風情，給人以美的震撼和享受。目前，中國此類型演藝產品比較成功的還有麗江的《印象‧麗江》、湖北的《盛世峽江》、西安的《長恨歌》、杭州的《印象‧西湖》、南京的《夜泊秦淮》、江蘇的《四季周莊》、峨眉山風景區的《天下峨眉》、登封的《禪宗少林》、海口的《印象‧海南島》等。

　　（二）綜合性歌舞表演

　　此類旅遊演藝產品主要是指在景區或主題公園內進行的，綜合歌舞、雜技、武術、曲藝等表演形式的大型旅遊演藝節目，演出採用傳統的舞台表演藝術形式，通常對舞台硬體設施和舞台美術設計有著很高的要求。節目內容主要包括地方文化、民俗風情、歷史典故、神話傳說等，演出的節目一般具備較高的藝術水準，場面宏大，演員陣容強大，常由專業文藝團體或專業演員承擔演出任務，演出時間和地點比較固定，形式新穎、獨具特色。

　　杭州宋城景區的全景式立體歌舞表演《宋城千古情》是此類旅遊演藝產品的成功範例。該產品投資6000萬，於1998年10月1日正式推出，它以杭州的歷史典故、神話傳說為基點，融歌舞、雜技藝術為一體，借助先進的燈光、音響、舞台機械和全方位的舞台表現形式，帶給遊客視覺、聽覺、觸覺和心理上的強烈震撼。《宋城千古情》始終堅持用世界最前沿的手法包裝一段最古老的文化記憶，每年吸引200萬海內外遊客，每年創造直接經濟效益2億多元。此類型的旅遊演藝產品還有山東曲阜的《杏壇聖夢》、鄭州的

《風中少林》、西安的《夢回大唐》、北京的《龍舞京城》、山西的《盛世佛韻》、河北承德的《紫塞風華》、海南三亞的《浪漫天涯》等。

（三）原生態民俗風情表演

原生態民俗風情表演多集中在中國西南、西北等少數民族聚集的地區，如雲南、貴州、廣西等省區，這些地區民族旅遊資源豐富，原生態文化資源保存完好，地域民族風情濃郁。在節目的編排上，無論是演出的內容還是表演的藝術形式都力求原汁原味，民族文化的多元與豐富契合了現代社會人們追求自然、回歸傳統和渴望真實的精神消費需求。原真性的舞蹈與音樂元素、土生土長的本土演員和極具民俗情韻的道具服裝為觀眾帶來了更多的新奇和震撼體驗。

雲南麗江市在2002年投資800萬元、成功推出的大型民族風情舞蹈《麗水金沙》，是一場反映麗江少數民族生活的歌舞晚會。晚會透過擇取其中8個少數民族最具代表性的文化象徵，全方位展示了麗江獨特的民族文化和民族精神。該劇的編創人員大膽採用新的藝術手法，運用現代藝術手段，透過優美的舞蹈語彙、扣人心弦的音樂曲調、豐富多彩的民族服飾、立體恢宏的舞蹈場面、出神入化的燈光效果，開創了民族歌舞新的表現形式，給廣大遊客留下了深刻的印象。此類型演藝產品還有昆明的《吉鑫宴舞》、昆明的《雲南映像》、九寨溝的《藏王宴舞》、張家界的《土風苗韻》、貴州的《多彩貴州風》、大理的《蝴蝶之夢》、雲南的《香巴拉印象》、西雙版納的《勐巴拉娜西》、瀋陽的《滿風神韻》、九寨溝的《藏謎》等。

除上述中國現存旅遊演藝產品中的三種主要類型外，還有戲曲、馬戲、多媒體劇、音樂劇等類型的演藝產品，如：廣州長隆的大型實景式主題馬戲《森林密碼》、上海的超級多媒體夢幻劇

《ERA—時空之旅》、廣州的大型多媒體蒙太奇夢幻劇《時空魅影》、成都的大型音樂劇《金沙》等，都是中國比較成功的大型旅遊演藝產品，吸引了大量的海內外遊客，極大地促進了中國旅遊產業的蓬勃發展。

三、特色內容

（一）地域風情與文化內涵相結合

旅遊演藝產品採取多樣的方式和類型進行表達，呈現出一種文化差異和文化內涵的審美詮釋，目的在於為遊客創造一種全新的環境與文化氛圍，感受異域民族文化的古樸神祕，從而在異域文化及生活中感受風土人情之美。中國目前旅遊演藝產品多依託當地奇特的自然環境、資源和傳統民俗旅遊資源，運用傳統技藝與高新科技，以天然實景舞台的表演藝術形式展現旅遊目的地形象和當地歷史人文風貌，促進遊客對當地文化的瞭解。

（二）主題性和綜合性相結合

通常旅遊演藝產品主要依託當地特色，如人文歷史、風土人情、神話故事、民間傳奇、民族服飾等文化元素，將其有機整合與創新，以現代旅遊者能領悟和欣賞的演藝手段，如歌唱、舞蹈、戲曲、說唱、雜技、武術、馬戲、音樂劇、舞劇，進行綜合性的加工、詮釋。這種文化民俗主題與演繹方式的綜合使旅遊地的文化底蘊得以充分展現，突出了當地旅遊主題，打造並強化了目的地的形象，增強了目的地文化市場競爭力。

（三）精品化與規模化相結合

成功的旅遊演藝產品的核心競爭力在於其精品化與規模化的高度統一。打造精品化的演藝產品，演出場地、製作班底、資金投

入、演員陣容以及規模化的商業運作是必不可少的。

從演出場地來看，旅遊演藝產品舞台面積巨大，布景豪華，尤其是一些山水實景演出產品，例如《印象·劉三姐》專門建造的劉三姐實景歌圩，分為長兩公里的山水劇場和占地4000多平方米的風雨古樓兩部分，創造了演藝舞台的金氏世界紀錄。從製作班底來看，目前絕大部分旅遊演藝產品都由中國相關領域頂級人物親自擔任導演，尤其是從作曲、燈光、音響、舞台美術到服裝等幾乎一律由中國一流專家全程指導，力求在視覺、聽覺效果上造成轟動效應。從資金投入來看，旅遊演藝產品往往需要投入巨額資金，例如，雲南大理的大型夢幻風情歌舞《蝴蝶之夢》投資2000多萬元，《金面王朝》則是由華僑城集團投資2億元精心打造的，而且隨著這些產品不斷創新、改版、提升，後期需要追加的投資也較為龐大，《宋城千古情》每年投入改進節目的費用就高達1000萬元。從演員陣容上來看，一個節目的演職人員動輒上百人，如《印象·劉三姐》就有由600多名當地演員組成的大規模演出陣容。

第三節 打造大型實景演出的實施條件

一、內容資源獨特

（一）山水

1. 真實性

實景演出的特色就是在真實環境中演出，實景演出場地的選擇、規劃與設計是實景演出成功的重要基礎。目前建成的實景演出項目都是在選址後建設固定的實景演出園區，要求實景演出場地建成配合演出擁有功能性、主題性的固定景觀園區，並且園區景觀要成為旅遊過程中的觀景內容。而真實性是指演出內容不空洞、具備

當地特色以及不可替代。支撐著演出的應是當地的獨特文化，而不僅僅是絢麗華美的舞台效果和強大的製作團隊、參演陣容。如《印象·劉三姐》將少數民族文化壯族山歌與桂林甲天下的山水充分結合，展現了少數民族風韻與獨特文化，從而成為長盛不衰的實景系列代表作。開封的《大宋·東京夢華》描繪了一幅北宋王朝鼎盛時期的印象畫卷，對《清明上河圖》和《東京夢華錄》進行了獨創性的舞台演繹，充分運用《虞美人》《醉東風》《蝶戀花》《滿江紅》等八首耳熟能詳的經典宋詞營造意境，勾勒出北宋都城東京的歷史畫面，演出生動，寓意深刻。

　　山水實景演出與以往其他演出形式的最大不同就在於它將真實的著名自然景觀元素引入到演出活動中來，從這一點來講，山水實景演出是對既有藝術形式的突破和創新。山水實景演出不再是既有形式的複製或者疊加，而是具備原創性藝術形式的基本特徵，創新了演出形式，獨具「在場性」，用精神性創造喚起人們對存在、對世界的感知和理解的追求。在山水實景演出中，故事、情節和人物不再高高在上，而特定空間、時間的交融即「在場性」成為最重要的元素，也就是說，觀眾體驗的此時此地性成為山水實景演出最關注的問題。

　　2. 原生態性

　　以真實山水為背景是實景演出的場地要求，也是其客觀條件和核心條件之一。山水實景演出主要借助當地自然環境、地形地貌和天氣條件，在充分利用當地這些自然風光資源的基礎上，將其作為山水實景演出的藝術背景來加以包裝，營造獨特的演出氛圍，使觀眾除了能夠在旅遊中體驗這些元素之外，還能在藝術作品中以文化審美的方式再次感受其魅力。比如桂林、麗江、杭州、武夷山等地都充分挖掘當地優美、神奇的自然風光，將其融入文藝演出中，使二者相得益彰，應該說，這是打造山水實景類演藝品牌得天獨厚的

基礎和優勢。

　　生態性特點還表現為自然環境是演出中的一部分，而不是花大力氣去改造自然，被迫適應。山水實景演出從人文理念出發，以自然為基礎的演出形式開發可持續演藝產品，在創作和演出中以強烈的生態保護意識來促進產品的可持續發展。通常實景演出的選址都是落在文化源頭及風光勝地，如《印象·劉三姐》選址在桂林，《禪宗少林·音樂大典》選址嵩山是禪宗亦是少林武術的發源地，《井岡山》選址在《十送紅軍》歌曲中唱到的三送紅軍所在地拿山鄉，《天門狐仙》則在張家界天門山腳下演出。張藝謀在創作《印象·劉三姐》時就提出了「向自然致敬」的理念，這種理念是在山水之中不斷挖掘自然與人相互感應、激發後所達到的境界，此境界表達的是人與自然的和諧關係，山水自然不僅僅是舞台，更能表達山水間內蘊的文化。

　　（二）民俗

　　文化與旅遊結合的關鍵在於瞄準當地獨特的地域文化元素和比較優勢，創造形式不拘一格的山水實景，使演出能藝術地展現本土最具代表性的文化品牌，打造個性名片。山水實景演出特色越突出、個性越鮮明，就越具有吸引力和競爭力，從而在消費者心中產生更深刻的印象。實景演出突出地域優勢和特色主題，依託實景劇場反映當地民族傳統文化，既打造旅遊項目，又是文化項目，實現旅遊與文化的天作之合。自然與文化有機結合，互為一體，從而凸顯不同地域的特有文化元素，使富於地域特徵的自然、人文資源在演繹過程中轉化成為藝術元素，從而使演藝產品既具有自然的親和力，又具有文化的張力和藝術的魅力。比如《印象·麗江》以雪山、高原為背景，以馬幫漢子馳騁雪山作為基調，演繹出一幕茶馬古道的豪邁故事。

　　山水實景演出提升了當地的文化品味，山水實景演出是一項立

足於當地、富有創意性的文化活動，它透過原創性的藝術思維和藝術創造，不僅充分展示出當地自然景觀形式美的一面，而且深入挖掘出當地獨有的地域性、民間性、傳統性文化資源。比如，《印象·麗江》將歷史上的茶馬古道文化表現得淋漓盡致，而《印象·西湖》則將斷橋相會、梁祝讀書等民間故事和歷史傳說巧妙地與西湖煙雨融匯在一起。從宏觀上來看，這種創造既體現了當地原有景緻的內涵，又為當地創造出新的文化景觀和文化資源。

　　《印象·劉三姐》堪稱集灕江山水風情、廣西少數民族文化及中國精英藝術家創作成就之大成，把廣西舉世聞名的兩大旅遊、文化資源——桂林山水和劉三姐的傳說進行巧妙嫁接和有機結合，讓自然風光與人文景觀交相輝映，將廣西本土劉三姐文化、歌謠文化、陽朔漁火文化進行視覺、聽覺的商業化包裝和市場運作，打造出一個雅俗共賞的文化產品，使得傳統劉三姐文化煥發出時尚的元素。透過演出，觀眾可以感受到廣西壯、苗、瑤、侗等少數民族的服飾、音樂、舞蹈等文化魅力。

　　（三）創意

　　鮮明的文化特色是旅遊演藝產品發展的原動力，只有藝術創新才能賦予產品獨特的文化內涵與魅力，使之具有唯一性和不可複製性，刺激遊客的觀賞慾望。實景演出中的藝術創新主要體現在兩個階段：首先，在演藝產品開發初期階段，尤其注重藝術創新，演藝產品以地域文化和民族文化為主題，融合多種表演形式，在故事概括、舞台打造、音樂創作、節目編排、服裝道具展示、燈光音響等環節上體現產品的文化與藝術特色。該環節是產品走向市場的第一步，留給市場的「第一印象」對今後的市場拓展與產品推廣有很重大的影響。離開了「創意」二字，實景演出很難呈現精品產品。成功的產品都是透過大膽的創新手法，獨闢蹊徑地將經典歌舞、民俗風情、地域特色、民間傳說、名人名作等元素創新組合，開發出特

色鮮明的山水實景類演藝產品，使得演出不著痕跡地融於山水，不僅能夠詮釋人與自然的和諧關係，而且能夠創造出深刻的主題產品境界。其次，在市場營運階段，需要對產品自身不完善或某些不足的地方進行修改，進行階段創新。階段創新要求根據市場變動和遊客的反饋意見進行調整，使產品日趨完善，常演常新。如旅遊演藝創作團隊可以利用晴、雨、煙、霧等不同自然氣候和春、夏、秋、冬不同季節設計出靈活多樣的、不同版本的演出，豐富演出的內容和形式，使每場演出都可能是新的，使不同季節的觀看效果各不相同，這也能給重複觀看的遊客帶來新鮮的感受和體驗。

二、支撐手段多樣

（一）創作演出團隊

一流的編創團隊與表演團體是保證文化演藝產品呈現精品的兩個方面。編創團隊與眾不同的策劃理念、高水準的編創能力和表演團體專業精湛的表演技巧往往能創造不同凡響的演出。一流的編創團隊和演職團體不僅是打造文化演藝精品的保障，其本身也是極具市場號召力的重要因素。首先，優秀的創作團隊長期在文化產業陣營摸索，對文學藝術有較為深刻的理解，同時具有豐富的實踐經驗，對文化理念和市場運作有精準的把握。例如大型山水實景演出最成功、最具代表性的首推以張藝謀、王潮歌、樊躍形成的「鐵三角組合」推出的印象系列。其次，優秀的創作團隊在中國甚至海內外具有較高的影響力，在資訊發達的今天，影響力代表著票房，知名導演的一舉一動都被媒體關注並報導，得以吸引市場的追捧，在推廣上事半功倍。因此，優秀的創作團隊應該選取中國知名實力派演藝人士，以知名導演帶頭，融合演藝、音樂、舞台美術、燈光、影像等領域一線人士，促使他們發揮各自特長，共同打造演藝精品。

當地居民是文化的載體，吸引社區居民參與到實景演出中更能淋漓盡致地展現當地文化的特色與精神，有助於舞台真實性的建構。《印象·劉三姐》是實景演出中社區居民參與的典型代表，當地農民、漁民、商人等都積極參與演出，在獲得實際經濟利益的同時又有助於喚醒目的地社區居民的歸屬感、認同感和自豪感，增強真實性與原生態，更容易引發遊客的共鳴。

（二）高科技手段

許多大型山水實景類文化演藝產品的硬體設施投資均在數百萬元以上，借助於聲光電等多種形式的高科技手段，精品的策劃內容和表演技藝才能精彩展現。在進入到體驗經濟時代的今天，旅遊者越來越注重旅遊過程中的體驗性，並把體驗的滿足程度作為考慮是否滿意的重要指標。山水實景運用高科技手段，令旅遊者置身於天然劇場，在聲、光、色、煙霧等的完美配合中欣賞到美輪美奐的演出，獲得如癡如醉的旅遊體驗。例如2010年上演的作為全世界唯一展示中國茶文化的大型山水實景演出《印象·大紅袍》採用了耗資4千萬、全球首創360度旋轉的觀眾席，觀眾席5分鐘內即可完成一周旋轉，舞台視覺總長度達12000米；同時，導演組史無前例地引入「矩陣式」實景電影，將15塊電影銀幕融入自然山水之中，組成「矩陣式」超寬實景電影場面，現場效果如夢似幻，使觀者真切地感受「人在畫中遊」的奇妙體驗。

（三）政府資金

大型實景演出常被稱為「大導演、大投入、大製作」演出。目前二線城市的實景演出普遍由政府主導制定，成立由當地市委書記或市長掛帥的「總指揮部」，旅遊局和文化局全力配合，然後根據導演的名氣和導演能拉來的投資量確定導演人選，有企業投資後迅速選址、規劃、進行場館建設和演出內容設計。演出步入正軌後，有政府自己營運和投資方營運兩種經營模式，現實中，後者更被地

方政府青睞，形成了「政府主導、市場營運」的實景演出模式。

在旅遊演藝文化產業的開發上，政府的責任在於透過引導、協調和服務，創造一個良好的投資環境，而投入和經營的主題必須交由市場引導。同時由於大型實景演出作品投資額較高，單靠旅遊演藝投資者無以為繼，需要政府注入啟動資金，吸引市場開發主體，打造多元化的融資機制，保證產品開發所需要的資金。《印象·劉三姐》走了一條「政府引導、民間投資、市場運作」的產業運作模式。該項目最初由廣西壯族自治區文化廳制定，投入20萬元啟動項目，之後引入廣維集團。廣維集團作為控股方與廣西文華藝術有限責任公司共同組建桂林廣維文華旅遊文化產業有限公司，並投入了9000萬元資金。評估及前景研究報告指出，廣維文華旅遊文化產業有限公司的創立，把一整套企業管理的模式引入了《印象·劉三姐》的運作中，使藝術構思落地在企業管理的堅實平台上。

三、商業模式創新

（一）製作模式

1. 因地制宜，藝術創新

一個好的、適合的製作模式直接關乎演出的質量與效果，實景演出對演出場地的既定條件有獨特的要求。取自自然，適應自然，與絕妙創意相結合的演出才能滿足遊客的心理需求及預期效果。《印象·劉三姐》以世界知名的名勝風景——桂林山水風光為自己的實景大舞台，景區四季如春，觀賞條件非常優越，它對於世界旅遊者的吸引力保證了景區有足夠的遊客量，而足夠的遊客量又保證了演出觀眾的上座率。

2. 大項目帶動

山水實景演藝文化精品以精品項目帶動旅遊產品的開發和相關產業鏈的延伸，拓展盈利空間。旅遊者有「食、住、行、遊、購、娛」的需求，能拉動山水實景演出所在地餐飲、住宿、交通、娛樂、購物、房地產等行業的發展，帶動和山水實景演出有關的音像製品、圖書等衍生產品的開發，從而促進文化產業的新市場開拓，延伸了山水實景演出的市場開發範圍。同時人氣的匯聚也更有助於山水實景演出保持市場繁榮，從而形成良性的聯動經濟效應，促進當地的經濟發展。例如武夷山地區計劃在《印象·大紅袍》劇場邊再投50億元進行建設，努力將武夷山打造成「武夷國際茶文化藝術之都」。搭建以茶文化、茶的歷史、茶的銷售為主的產業鏈。山水實景演出作為一種文化和旅遊結合的典範，是對競爭激烈的旅遊市場的一種嘗試性的創新。各地應結合自身自然和人文優勢，將旅遊消費引向更廣闊的文化消費領域，使其產生更廣泛的經濟效益。

　　（二）行銷模式

　　作為一個文化品牌的實景演出，產品具備無形性與多樣性，其行銷方式和行銷費用與實物產品行銷具有很多不同。首先，借助編創團隊和演職人員的知名度和市場號召力進行產品推介，對於一個項目的成功起著非常關鍵的作用。其次，山水實景演出的山水和人文結合的創新方式，獨特景觀及壯觀的演出畫面，特別有利於製作出精美的震撼心靈的圖片、宣傳片和音像圖書等進行廣告宣傳。這種方式重視組合行銷，與旅遊公司進行聯合，在票務銷售中，將票務銷售與當地旅行社業務緊密聯繫起來，讓旅行社充當演出票務銷售的主力軍。例如，《印象·劉三姐》在市場行銷上將著力點集中在以下三個方面：一是灕江山水的自然魅力；二是張藝謀製作團隊的豪華陣容；三是與電影《劉三姐》良性互動。這些亮點都引起新聞媒體的高度關注和廣泛報導，在新聞媒體中掀起宣傳的狂潮，產生涵蓋範圍廣、渲染力強、形象逼真、可信度高等獨特優勢。因此，文藝演出產品可以將廣告、公共關係和新聞有機結合起來，多角度地向消費者傳播產品訊息。

第四節 大型實景演出與室內演出的比較

一、季節性明顯

（一）旅遊淡旺季

一場實景演出是否成功很大程度上取決於其票房和上座率，一般是在較為知名的優質旅遊目的地，如中國的桂林、麗江、杭州等城市。實景演出是一場以遊客為目標市場的演出，當地的遊客規模是必須要考慮的因素。旅遊具有非常明顯的淡旺季，淡季會出現演出收入較少，演出頻率需調整的問題；而旺季要考慮座位的增加、演出場次的增多等情況。

（二）氣候條件

實景演出是一種室外的演出模式，演出地的氣候條件起非常關鍵的作用，在專案策劃與選址時就應當考慮氣候能否滿足演出條件。一年能滿足多少場的演出，能不能保證好的票房和上座率，能不能取得好的收益，否則，即使有很好的遊客量也不能保證好的票房和上座率，不能取得好的收益。如實景演出《禪宗少林‧音樂大典》因天氣遇到經營難題，每年冬季休演近4個月，這種情況會給實景演出帶來致命的打擊。

相對而言室內的演出就不會有如此大的淡旺季之分，不會出現受氣候條件影響導致演出停演的情況。

二、演出場地要求獨特

室外實景演出場地是在真山、真水、真沙漠等自然環境的基礎上建造而成的，在室外露天場所利用真實場景進行演出是實景演出的最大特點，也是其藝術形式創新的關鍵所在。如張藝謀的《印象・西湖》，是呈現在西湖水域上，以自然的山水景觀為天然舞台做表演。室內演出對於場地的要求沒有那麼多，往往選址合理、交通便捷是基本條件，演出場館與布局則可以根據演出內容進行設計。

三、主題明確集中

實景演出的主題多集中在表現當地居民及其日常生產、生活行為及民俗民風等方面。實景演出具備較高的商業價值，大多都設置在景區內進行演出。因此實景演出大多選擇了較為獨特的主題作為實景演出的內容，推廣當地民俗風情、神話傳說等，吸引旅遊者，增加旅遊收入；同時利用當地的民族文化資源，諸如白蛇、劉三姐等家喻戶曉的文化形象作為載體。如福建首個大型山水實景演出項目《印象・大紅袍》，以武夷山茶文化製作技藝為主線，融入武夷山的傳統歷史文化，透過藝術形式展現武夷山文化遺產與自然遺產的豐富內涵。相對而言，室內舞台劇的主體選擇空間更大、更廣闊自由。

四、大項目大製作

實景演出項目投資金額巨大，成功的實景演出多是花費重金打造的。《印象・劉三姐》投資7000多萬元，《中華泰山・封禪大典》僅服裝就5000多套，耗資近兩億，《印象・麗江》耗資2.5億。同時實景演出往往花費重金打造實景劇場，如《印象・海南島》建造了世界上最大的海膽形仿生劇場。室外實景演出多在夜幕

降臨後開演，除需要更多的照明光照射表演區以及背景區之外，同時還需要加入很多高科技電子設備，如雷射、投影、水幕電影等等。如山東省重點文化旅遊產業項目《中華泰山・封禪大典》使用了200多台電腦探照燈，比一般舞台劇多出五倍（李樂，2011）。同時因為在室外演出，演員與觀眾的距離較遠，從而在道具的大小、服裝顏色選擇上會比較誇張，並借用聲光電等高科技手段，表現出恢宏的氣勢與場面。

第三章 大型實景演出的營運模式分析

2002年起，實景演出創始人梅帥元創造了山水實景演出形式，並邀請著名導演張藝謀合作，在中國桂林製作並實施了中國第一部山水實景演出《印象・劉三姐》。2007年，梅帥元邀請作曲家譚盾、舞蹈家黃豆豆、少林方丈釋永信、著名學者易中天一起製作中國嵩山實景演出《禪宗少林・音樂大典》及河南開封清明上河園的實景製作《大宋・東京夢華》；還先後完成了紅色聖地實景演出《井岡山》《太行山》以及「印象」系列的《印象・麗江》《印象・西湖》《印象・海南島》《印象・大紅袍》《印象・普陀》。

大型實景演出的營運是指按照現代企業制度建立的演出企業，在現代經營理念的指導下，運用科學的管理方法，對大型實景演出項目的設計、資金的籌備、人力資源的管理、演出產品的市場行銷等一系列活動進行計劃與決策，以求獲得市場效益和社會效益的經營過程。作為演出企業營運的對象，大型實景演出相對於一般文化產品有著自身的特點，它需要依託於自然環境，以地方民俗文化為根基，與旅遊、餐飲、地產等緊密結合。這些特性決定了大型實景演出營運的過程不僅是把「這些原料和創意轉化為產品以及把最終產品提供給使用者的過程」，還是與社會各界處理好關係，做好自

然環境保護、調節好區域產業結構的過程（胡惠林，2003）。本章分別從大型實景演出的投資模式、資本營運、市場行銷、管理結構以及人力資源管理等方面進行分析，總結大型實景演出的營運模式。

第一節　大型實景演出的投資模式分析

一、以政府為先導，多類型資本參與

　　該模式在大型實景演出營運中最為常見，政府對演出項目予以不同程度的支持，投資主體多樣化，有國企、民企、外企及個人資本的加入，是多種資本不同程度參與組成的股份公司。按股份比例大小，大致可劃分為國有控股企業、民營企業、合資企業。該發展模式中，營運主體主要是政府部門、企業以及內容製作團隊。

　　政府的扶持與投資多從地方旅遊資源的整合、旅遊產業升級的角度出發，一般予以實物作融資，如免費提供演出、辦公場地以及劇場建設、維護；企業負責出資；創作團隊負責將藝術概念付諸實踐。三者間雖相互配合，但從不相互干涉，各自負責各自圈子裡的事務運作：在項目籌劃階段，政府給予項目扶持，為項目融資穿針引線；在製作階段，項目離不開內容製作團隊，營運企業儘可能為團隊提供一切創作條件；公演後，創作團隊會撤離，演出交由企業營運，企業承擔起劇場管理、節目維護和藝術團體經營的責任。

　　目前中國採用這種模式完成的大型實景演出主要有：張藝謀印象系列中的《印象·劉三姐》《印象·西湖》《印象·大紅袍》、後期的《印象·海南島》《印象·普陀》；梅帥元大型實景演出系列中的《道解都江堰》《大宋·東京夢華》《中華泰山·封禪大典》。下面將它們歸類，分別闡述其具體情況。

第一類國有控股企業：《印象·劉三姐》《印象·西湖》《印象·大紅袍》。據不完全統計，廣西壯族自治區有關部門就《印象·劉三姐》項目籌劃下達文件近百個，政府給項目投入近20萬元的前期啟動費用，其餘項目資金分別來自民營公司、個人以及品牌的無形資產的投資（李維安，2001）。大型實景演出《印象·西湖》是由浙江省廣播電影電視廳提出的，杭州市政府出面邀請張藝謀，營運單位為杭州印象西湖文化發展有限公司，公司最早是由三個法人股東即杭州風景園林發展總公司（國有企業）、浙江凱恩集團有限公司（國有企業）、浙江天華廣電演藝會展有限公司（國有企業）按40%、38%、22%比例出資共同籌建，之後，杭州廣電投資有限公司（國有企業）、杭州日報報業集團有限公司（國有企業）、北京印象創新藝術發展有限公司（民營企業）也紛紛入資。武夷山市政府為《印象·大紅袍》注資1.5億元，其中把30%股份分給了南平市政府，把9%的股份給了當地渡假村，武夷山市政府控股51%，演出交由當地政府成立的印象大紅袍文化旅遊有限公司管理，後期北京印象創新藝術發展有限公司透過增資擴股方式入股，股份比例重新調整為80%的國有資本和20%的民營資本。

　　第二類合資企業：目前中國大型實景演出項目中，該種投資情況尚不多，投資大型實景演出的企業資金方多為港資，主要有《印象·海南島》《印象·普陀》和《井岡山》。轉讓經營權後的海南印象文化旅遊發展有限公司，是由香港天利集團、北京印象創新藝術發展有限公司及海口旅遊控股集團，分別按55%、40%和5%出資比例構成，公司實質的經營權已交予香港天利集團。《印象·普陀》營運公司為舟山普陀印象旅遊文化發展有限公司，公司由Impression Creative Inc（實際是北京印象創新藝術發展公司的海外公司）、北京印象創新藝術發展公司和普陀區政府分別按49%、21%和30%合資成立，其經營暫時由普陀區政府負責。井岡山華嚴文化發展有限公司是由北京華嚴文化投資有限責任公司、香港中

華文化城交流協會有限公司合資組建的，公司在政府的土地和稅收優惠政策下，於2007年著手籌建大型實景演出《井岡山》，於2008年公演並由投資公司營運。

第三類民營企業：《道解都江堰》《中華泰山‧封禪大典》。《道解都江堰》的營運公司為都江堰豐年旅遊文化有限公司，該公司是由當地政府和演出策劃人梅帥元共同出資籌建的，其中梅帥元個人出資比例較多，公司屬民營企業。《中華泰山‧封禪大典》項目投資比例為景區管委會45%、梅帥元55%，其中55%實為景區管委會招商引資項目占比。

二、以政府為主導的市場化運作

這種模式實質上是政府包辦項目，政府不但負責大型實景演出前期制定、籌劃，還負責為項目融資，但需要說明的是這裡的國有資本全資參與分兩種情況：一種是政府以其直屬的具法人資格的投資公司名義出資；另一種是政府建議現有國有企業投資。項目在後期的營運管理環節一般由政府設立的直屬有限公司負責。目前中國採用這種模式的主要有：張藝謀印象系列股權改制前的《印象‧麗江》和《印象‧武隆》，其中《印象‧武隆》是在重慶市武隆喀斯特旅遊（集團）有限公司（該企業為武隆縣人民政府授權設立的具有獨立法人資格的國有獨資企業）絕對控股的景區內演出，由重慶市武隆喀斯特旅遊（集團）有限公司全資子公司——武隆縣喀斯特印象文化發展有限公司投資經營，武隆縣政府對《印象‧武隆》擁有100%的股權。而《印象‧麗江》在2007至2010年9月由麗江玉龍雪山印象旅遊文化產業有限公司（以下簡稱印象旅遊公司）負責營運，印象旅遊公司是由麗江市玉龍雪山景區投資管理有限公司獨資設立的有限責任公司，屬國有企業。後因上市需求，2010年9月印象旅遊公司股權發生變動，玉龍雪山景區投資管理有限公司以

股權對價交換的方式轉讓51%的股權給麗江玉龍旅遊股份有限公司（雲南省人民政府批准設立的中外合資企業），使其成為印象旅遊公司的大股東。該公司上市前後企業相關運作全按當地政府意見執行。

三、民營獨資運作，政府提供支持

大部分民營企業投資大型實景演出是在政府相關優惠政策下進行的，政府出於加快地區城鎮化建設的目的，為民營企業提供稅收、銀行貸款方面的優惠，並允許企業低價購買或租賃演出項目用地。投資企業獲取土地後，全程負責演出的籌劃和營運。目前採用該模式的有：海灣智庫有限公司投資的《夢幻北部灣》、海南置地集團投資的《大宋·東京夢華》、華嚴文化發展有限公司投資的《井岡山》。其中防城港市政府以土地成本價給予海灣智庫有限公司975畝土地的開發權，來籌建大型實景演出《夢幻北部灣》和相關文化地產項目。大型實景演出《大宋·東京夢華》起初是政府和海南置地集團分別按49%和51%的出資比例共同籌建的，但後因經營不理想，政府將49%股份轉讓給置地集團，轉股後的《大宋·東京夢華》扭轉了虧損局面。

第二節 大型實景演出的資本來源分析

一、大型實景演出的融資管道及融資方式分析

狹義的融資是指資本的融入，是企業根據未來經營策略與發展需要，從自身生產經營現狀及資本運用情況出發，籌集資本的過程。融資管道是企業籌集資本的方向與通道，融資方式是指企業取得資金的具體形式（張舒，2011）。企業需要透過一定的管道並

採用一定的融資方式來完成資金的籌集。在大型實景演出中，其融資主要有以下七種管道。

一是政府財政資金。政府財政資金是國有大型實景演出企業融資的主要來源，是指各級地方政府在其正常支出外可自行支配的財政資金中撥出的演出旅遊文化產業開發經營資金（陳松，2011）。在張藝謀的「印象」系列中，政府的財政資金大致分兩種方式直接投資。第一種方式是以景區管委會的名義進行投資，如《印象·麗江》第二大股東玉龍雪山景區投資管理有限公司、《印象·西湖》第一大股東杭州西湖風景名勝區管理委員會直屬單位杭州風景園林發展總公司、《中華泰山·封禪大典》由泰山景區管理委員會出資。第二種方式是以國有資產有限公司名義出資，如杭州風景園林發展總公司（杭州西湖風景名勝區管理委員會直屬單位）投資的《印象·西湖》《印象·普陀》，第三大股東為普陀區國有資產投資有限公司、重慶市武隆喀斯特旅遊投資有限公司獨資投入的《印象·武隆》。

二是政府財政資本。這裡所說的財政資本是指政府給予大型實景演出企業更多的政策扶持傾向，它包括稅收優惠、土地使用優惠、劇場建設、交通設施建設，這些都是由政府直接投入。張藝謀印象系列中的國有大型實景演出，其演出場地、辦公場所用地、劇場硬體設施建設基本由政府投入，各地方政府也根據情況提供不同程度的稅收優惠。此外，中國大型實景演出多在偏遠地區，為保證演出所在地的旅客流量，當地政府為演出興建各種交通設施。

三是銀行信貸資金。它是一種負債融資方式，是企業向銀行借入資金的籌資管道和籌資方式。由於大型實景演出投資金額較大，投資企業難以在短時間內拿出大部分演出項目資金，加之銀行借款對企業來說投資風險較小，因此，投資企業都較傾向於銀行信貸。在印象系列大型實景演出中，《印象·劉三姐》《印象·大紅袍》

都透過銀行貸款獲得部分籌建資金。

四是其他法人資金。大型實景演出資金來源於企業法人、事業法人，企業法人投資的演出項目較為普遍，而事業法人投資的演出項目目前來說比較少，如浙江廣播電視集團的直屬經營單位浙江天華廣電演藝會展有限公司投資的《印象・西湖》。

五是個人資本。大型實景演出中不少項目有個人資本的參與，如製作人梅帥元先生以個人名義先後投資了《道解都江堰》《中華泰山・封禪大典》。此外，還有張藝謀導演以其無形資產品牌的直接投入，只要有張藝謀的演出項目，就有充足的資金來源。

六是境外資金。大型實景演出以其形態的創新性吸引了不少世界目光。印象系列的製作方北京印象創新藝術發展有限公司，先後兩次吸引了國際風投IDG的入股，印象創新藝術發展有限公司成立了海外公司Impression Creative Inc，繼而有了後來中外合資的《印象・普陀》，境外資金成為大型實景演出的融資管道之一。

七是上市融資。上市融資是將經營公司的全部資本等額劃分，表現為股票形式，經批准後上市流通，公開發行，由投資者直接購買，短時間內可籌集到巨額資金。在大型實景演出中，不少演出項目紛紛採取上市融資的方式。如《印象・麗江》透過股權對價交換的方式，將原屬麗江玉龍雪山景區投資管理有限公司51%的股權轉讓給麗江玉龍旅遊股份有限公司，以麗江旅遊名義上市。《印象・武隆》投資公司武隆喀斯特旅遊投資有限公司，為上市分設了芙蓉江公司、仙女山公司、萬祥公司、印象武隆四公司，每個公司在上市過程中扮演職能不一。

二、大型實景演出資本投資營運

大型實景演出企業在完成首階段項目用資籌集後，緊接下來就得考慮如何讓這些資本「錢生錢」的問題，也就是我們通常所說的企業投資營運。按企業投資去向類別，可分固定資產投資和流動資金投資兩類。

固定資產投資可細分為基本建設投資、更新改造投資兩類。基本建設投資是指對固定資產（如房屋、建築物、機器設備、工具等）的建築、購置和安裝及關聯活動的投資。而更新改造投資是為提高產品質量、降低消耗、提高綜合效益，對原固定資產進行更新和技術改造的投資。一般來說，民營大型實景演出企業基本建設投資用於演出劇場和辦公場所的建設，其更新改造投資用於劇場的維護，而國有大型實景演出企業基本建設和更新改造的投資多由地方政府負責。

流動資金投資是指為滿足生產、經營周轉需要而投入資金增加流動資產的行為。各大型實景演出企業流動資金的投資行為，有共同之處也有不同的地方。大型實景演出產品主要消費群體為廣大旅遊者，且大部分演出在夜間上演，這樣就產生了「過夜」經濟，遊客看演出需在當地「吃」「住」甚至「購物」，因此演出周邊配套設施的建設成為大型實景演出企業共同的投資活動，它包括對停車場、星級酒店、餐飲業、購物街的投資建設，企業透過對此進行直接經營或租賃經營等方式獲利。此外，不同大型實景演出企業的流動資金投資重點不同，投資重點由企業的演出項目規劃所決定。

大型實景演出項目規劃大致分三類，一是產業園區式規劃，二是景區式規劃，三是渡假園區式規劃。第一種產業園區式規劃側重於演出主題項目的開發，採用此類規劃的企業流動資金用於主題項目開發的投資。第二種景區式規劃，內容重在景點的開發，企業流動資金主要用於演出所在地周邊景點的開發，以景點帶動演出票

房。第三種渡假園區式規劃，重在園區的功能性建設，此種類型企業流動資產投資集中於對場地功能性的開發。大型實景演出企業在投資營運中，要保持一定的固定資產和流動資金的投資比例，以保證在演出的正常營運基礎上促進企業資產增值。

三、大型實景演出企業資本增值分配

資本營運增值分配是指企業營運獲利後，對增值資本的分配。大型實景演出企業收入多來自於門票出售、餐飲、住宿服務、旅遊區內的招商或節慶活動的商業贊助、旅遊目的地的房地產開發、相關衍生產品的售賣甚至場地的經營租賃。無論是國有還是民營的大型實景演出企業，一般都採用股份制的組織形式，其資本營運增值資金一般首先用於彌補前年度虧損，其次提取法定盈餘公積金和法定公益金，再次支付優先股股息和提取任意盈餘公積金，最後支付普通股股利。由於大型實景演出投資回收期一般是三到五年，且演出相關配套設施是分階段建設和營運的，因此大多數演出企業尤其是民營大型實景演出企業在營運初期，只能支付企業員工基本薪資和福利金，而暫時沒有股利的分配。

第三節　大型實景演出的市場行銷分析

市場行銷管理是企業為實現目標，創造、建立和保持與目標市場之間的互利交換的關係，對涉及方案進行分析、計劃、執行和控制的行為，它主要包括市場行銷機會分析、目標市場選擇、市場行銷組合活動三方面（劉春輝，2008）。本部分結合大型實景演出實際營運情況，圍繞以上提及的三方面展開分析。

一、大型實景演出市場行銷機遇分析

2003年以來，中國旅遊業三大市場（交通、旅行社、餐飲）穩步增長，2014年旅遊入境人數達12849.83萬人次，2013年中國旅遊人數達32.62億人次。然而「中國現有的旅遊產品大多是觀光型、文化型、享受型旅遊項目較少」（王昂，2009），加之大多數旅行社行程安排一般是白天遊玩景點，晚間休息，晚間消費項目有待開發。基於此，作為旅遊演藝產品的大型實景演出開發和製作，能彌補當前旅遊產業文化體驗型旅遊產品的市場空缺，打破傳統的「白天看廟，晚上睡覺」的旅遊模式，豐富遊客夜間活動內容，並帶動旅遊演藝相關產業的發展。因此，大型實景演出具有一定的市場發展機會。

二、大型實景演出目標市場選擇及客源市場細分

（一）大型實景演出目標市場選擇

目標市場的選擇，有助於大型實景演出企業在最有利的市場上集中經營資源、發揮競爭優勢。大型實景演出依靠旅遊市場營運的演藝項目，若按旅遊市場區域劃分消費者市場，可分為省內消費者市場、周邊省份消費者市場、經濟發達地區（北、上、廣、深）消費者市場、國際消費者市場。以「印象」系列為例進行分析，我們發現大部分大型實景演出以「本地市場—中國市場—國際市場」的市場發展戰略為主，因此其首級市場為本地消費者市場和周邊消費者市場，次級市場為以珠三角、長三角等經濟發達地區為主的中國市場，三級市場為國際市場。一級市場通常為基礎性市場，二級市場為開發性市場，三級市場為突破性市場。因此，大型實景演出的目標市場為演出所在的當地和周邊地區旅遊消費者市場。

（二）大型實景演出客源細分

在明確目標市場為演出所在地區和周邊地區消費者市場後，有

必要對相關地區客源進行細分，以明確產品的銷售對象。首先，大型實景演出作為一項旅遊演藝產品，其主要受眾為旅遊觀光人員，若按其組織形式可細分為團隊和散客兩種。其次，大型實景演出主要消費群體還包括商務會議人群，如以革命為題材的《井岡山》，它通常作為政企單位進行愛國教育的紅色旅遊點。此外，部分以功能建設為主的渡假園區式規劃的大型實景演出，演出所在地不但環境優美，而且各方面配套設施建設基本齊全，是商務會議可選之地。因此，大型實景演出客源可細分為：旅遊團隊、散客及商務、公務人員。

（三）大型實景演出市場定位

大型實景演出目標市場為演出所在的當地和周邊地區旅遊消費者市場，客源細分為旅遊團隊、散客及商務、公務人員，其中遊客出外觀光目的是為體驗異地民俗文化風情，而商務、公務人員在一天忙碌過後，需要的是晚間的娛樂放鬆。基於此，大型實景演出市場定位為：以立足於本土旅遊市場，接軌周邊地區各大城市旅遊動脈為市場發展戰略，以展示地區特色文化為核心，融藝術性、娛樂性為一體。

三、大型實景演出市場行銷組合

市場行銷組合，實質是企業的綜合行銷方案，是企業為實現行銷目標，對可控制的各種市場手段優化組合的綜合營運（陸軍，2006）。下面運用市場行銷經典的4P理論對大型實景演出市場行銷組合進行分析。

（一）大型實景演出定價策略

1. 成本定價法

成本定價法是最傳統的信用風險定價法，又稱成本加利潤定價法。作為新型演藝形態的大型實景演出早期沒有過多的定價參考，其定價方式主要是以產品總成本為中心。如第一部大型實景演出《印象·劉三姐》，當初任廣維文華公司總經理的黃守新，根據《印象·劉三姐》投入的成本和陽朔當地的客源量，估算出計劃回收投資成本的時間，再加上給旅行社的回扣，制定出門票下限價格188元，並依此推算出其他等級門票價格。這種定價方法能保證演出營運企業收回投資資金，具有保本、抗風險的作用，適合大型實景演出的市場試水溫。

2. 分級定價

　　分級定價策略，是將所屬產品按某種標準分為若干等級，實行不同等級不同價位的一種定價方法（王大騏，2010）。大型實景演出根據演出觀看位置不同劃分等級，座位一般分普通觀眾席、嘉賓席和貴賓席三類，平均等級票價為200元、280元、666元，部分大型實景演出還有專為兒童設立的兒童門票，滿足不同消費者的需求。

3. 隨行就市定價

　　隨行就市定價，是以本行業主要競爭者的價格為定價參照的方法。《印象·劉三姐》制定票價後，公演第一年收入已達3000萬元，第二年高達1億元（李征，2011）。市場驗證了《印象·劉三姐》票價訂製的合理性，為今後大型實景演出制定了行業定價標準，之後的大型實景演出票價基本都普遍按這一標準定價，門市價格下限基本都在188元左右徘徊。這種定價方法，既能保證同行業產品的適當收益，又能避免價格競爭。

（二）大型實景演出品牌策略

　　品牌具有區別產品的作用，更有向消費者傳遞訊息和提供價值

的作用，是區別同類產品的關鍵。在大型實景演出中，品牌化策略是演出獲得市場成功的關鍵，主要策略包括以下方面。

1. 以著名製作人作為品牌

在大型實景演出中，生產者使用自己的品牌命名產品。該命名方式較常見，也成為消費者識別不同大型實景演出的主要方法。大型實景演出是一種新型的演出形態，作為新產品要迅速進入市場並獲得消費者的認同，它需要一個人們熟悉的或有名氣的產品標籤。大型實景演出導演不少是著名的電影導演，他們的名字對作品具一定的標籤作用，比如分別以張藝謀、馮小剛、陳凱歌以及梅帥元為代表的大型實景演出。著名製作人品牌策略，有利於演出的融資、演出產品前期推廣、後期銷售等，是大型實景演出產品贏得市場的關鍵。

2. 品牌統分策略

品牌統分策略，實質上是企業考慮對所有產品是否採用一個或多個品牌的問題。大型實景演出基本是一個演出由一家公司負責營運，因此其品牌統分主要是指以版權為紐帶的所有產品統分策略，如梅帥元出品的大型實景演出，北京印象創新藝術發展有限公司出品的大型實景演出，黃守新海灣智庫有限公司出品的大型實景演出等。

大型實景演出的品牌統分策略有兩種方式：一是出品企業名稱加企業個別品牌，二是個別品牌。出品企業名稱加個別品牌是指演出產品採用不同的品牌，但每個產品品牌前冠以出品企業名稱。例如「印象」系列，是以「印象＋個別品牌」的格式命名。大型實景演出創始人梅帥元認為，這種命名方式會使觀眾產生同一產品的錯覺，但恰恰這是其高明之處。「印象」品牌源於《印象‧劉三姐》，《印象‧劉三姐》作為首部大型實景演出作品，它所獲得的關注和成就是現有大型實景演出難以超越的，把「印象」二字冠名

於大型實景演出的作法，實際是把觀眾對《印象·劉三姐》的印象進行複製。從廣西桂林劉三姐到重慶武隆，「印象」二字重複出現，從形式上提示大眾：作品的系列性、製作團隊的一致性、演出質量的保障性，一定程度上降低了新產品的廣告宣傳和促銷費用，使新產品盡快進入市場，縮短產品市場導入期。個別品牌方式是企業對不同產品分別使用不同品牌進行命名的策略，如以梅帥元為代表的大型實景演出系列，該方式容易讓消費者產生新鮮感，有利於消費者識別不同的大型實景演出產品，但不利於增強品牌影響力。

因此，在系列大型實景演出產品的市場拓展中，採用企業名稱加企業個別品牌的方式，有利於企業品牌的打造，增強品牌影響力，有利於企業產品迅速推向市場，並能向多個目標市場滲透。

3. 品牌擴展策略

品牌擴展也稱品牌延伸，是利用已獲成功的品牌聲譽推出不同類型新產品的作法（黃偉林，2006）。在大型實景演出中，品牌延伸通常透過品牌授權來完成，如印象公司將《印象·大紅袍》品牌授權武夷星茶業公司，聯合推出印象大紅袍專屬茶品牌，《印象·劉三姐》《印象·麗江》等其他印象系列，也都在演出當地有計劃地開發並授權生產食物、T恤等產品。這種透過品牌授權完成品牌擴展的方式，有利於演出相關衍生產品的開發和生產。

（三）大型實景演出分銷管道策略

分銷管道是指產品或服務從生產者向消費者轉移的途徑。大型實景演出分銷管道主要有兩種：一是直接管道，也叫零層管道，是指企業產品不經過任何中間商，直接銷售給消費者，主要方式有現場即時購票、官網直銷、電話直銷；二是間接管道，即透過一個或一個以上中間商銷售演出產品，大型實景演出中間商主要有旅行社、代售酒店、網路代售商。基於這些管道，大型實景演出企業一般採用以下分銷管道策略。

1. 聯合行銷策略

聯合行銷，是大型實景演出企業普遍採用的分銷策略，它是一個資源共享的銷售平台，是兩個或兩個以上擁有不同關鍵資源的企業，基於產品的合作行銷組成的戰略聯盟。大型實景演出《禪宗少林・音樂大典》便是運用此策略，與旅行社和商務會議組織單位構成行銷聯合體，將演出、演出所在園區所提供的服務和商務會議策劃聯合打包銷售，以完成演出日均行銷1000張門票的目標。《印象・麗江》營運企業針對麗江本地市場，與相關機建構立全市旅遊行銷聯合體，提高演出在本地市場的知名度；而對於雲南省內市場，演出所在景區與其他景區建立契約式聯合行銷體系，將玉龍雪山景區與昆明石林、大理三塔和楚雄恐龍谷景區結成「雲南精品旅遊線景區聯盟」，景區與旅行社之間實際上已上升為戰略夥伴關係。因此，聯合行銷有利於大型實景演出企業創造競爭優勢，有利於聯合體成員整合各自優勢資源，以較少費用獲取最大的行銷效果。

2. 選擇性分銷管道策略

選擇性分銷管道策略是企業根據自身實力和市場目標，在一定市場範圍內選擇有支付能力、有銷售經驗、服務上乘的旅遊中間商經銷或代銷自己的旅遊產品。大部分大型實景演出企業在非演出所在地區進行票務銷售時，會選擇資歷較優厚的旅行社或機構代理，以增加企業對代理公司的控制力。大型實景演出《印象・麗江》在市場行銷過程中，銷售平台前移至昆明，以授予代理權的方式，選擇少數旅遊代理商合作，與大型當地旅行社建立戰略合作關係，逐步建立多層次的分銷管道。如大型實景演出《中華泰山・封禪大典》和《印象・普陀》，借助40家左右的世博遊指定社和部分百強社的旅行社資源，分別成功完成了9萬多張門票和29萬多張門票的銷售，《印象・普陀》此筆交易占到全年可售門票總數的54%。

《印象·大紅袍》《印象·武隆》《印象·普陀》都選擇了多資源平台旅遊電子票務引擎「票務寶」，分別授權銷售其演出門票。這樣企業不需費過多時間與眾多中間商聯繫，就能獲得客源的大幅增長，還避免了中小旅行社低價競爭的局面。

3. 密集性分銷管道策略

密集性分銷管道，即企業透過儘可能多的批發商、零售商經銷企業產品所形成的管道，是產品快速進入市場的途徑。大型實景演出企業在營運中，通常借助旅行社或相關機構對口資源，來保證演出票房收入。如《印象·西湖》已分別與北京、上海、廣東、江蘇四地的旅行社、旅遊商場、展覽公司、餐廳達成一定數額的票務意向。密集性分銷管道策略，有利於擴大產品市場涵蓋面並快速進入一個新市場，使眾多消費者和用戶能在各地區買到演出產品。

（四）大型實景演出促銷策略

促銷是企業促進銷售的方式，是與潛在顧客進行訊息溝通並引發顧客購買慾望，使其產生購買行為的過程。大型實景演出促銷組合策略一般有以下五種。

1. 事件行銷

事件行銷是「企業透過策劃、組織和利用具新聞價值、社會影響以及名人效應的人物或時間，吸引媒體、社會團體和消費者的關注，以求提高企業或產品的知名度、美譽度，樹立良好品牌形象，最終促成產品或服務達成交易的手段和方式」（張玉玲，2011）。作為首部大型實景演出《印象·劉三姐》策劃人，梅帥元當初邀請張藝謀擔任導演，很大原因是「張藝謀」品牌能吸引媒體、社會團體和消費者的關注。事實也證明有張藝謀的地方就有關注點，每部印象系列公演前後都有大批媒體跟蹤報導，變相地為演出作免費宣傳。此外，作為大型實景演出創始人的梅帥元本身也是

個關注點，他後來出品的8部大型實景演出，也都受到了媒體不同程度的關注，他陸續上一些訪談類節目，如分別接受中央電視台三頻道《文化訪談錄》和湖南衛視《嶽麓實踐論》的訪談邀請等，間接地為各大型實景演出作了宣傳。

2. 演出與景區景點組合促銷

大型實景演出與景區景點組合，以聯票或套票方式制定優惠價格進行銷售。這種促銷策略只適用於演出所在地擁有多個遊玩項目的景區。如《印象‧武隆》根據演出座位席的級別價格不同，分別推出318元、500元、630元的聯票套餐，旅客持任何一種等級的演出門票都可遊玩演出所在地的仙女山、天坑三橋、芙蓉洞這三個景點。又如大型實景演出《印象‧普陀》，顧客只需手持一張238元的貴賓票即可遊玩南沙海濱景區、白山觀音文化苑、烏石塘三大舟山旅遊景點，其實這也是變相促銷貴賓票的作法。

3. 淡季節假日促銷

大型實景演出營運企業在淡季特殊節日針對某一類特殊人群，實行門票免費或折扣優惠等促銷手段。如《印象‧海南島》除了給海南居民購票優惠外，在婦女節、建軍節、教師節時分別對女性、軍人、老師予以門票優惠，其中省級優秀教師、三八紅旗手免門票。在教師節，教師憑教師資格證，本人及同行人員可享受《中華泰山‧封禪大典》普通區域8.5折優惠；教師節期間教師憑證能享受《大宋‧東京夢華》貴賓區、A區、B區門票半價優惠。

4. 廣告促銷

廣告促銷，是指透過公共媒體向消費者傳遞訊息，以達到促進銷售的目的，是企業最常見的促銷策略。大型實景演出企業針對旅遊和商務會議人員目標消費群體，通常將廣告投放在高速公路廣告牌、車站廣告牌、報紙、雜誌、電視、電台及網路媒體。不同的媒

體有著自身不同的資源優勢，電視廣告宣傳手段較多元，受眾面廣，宣傳效果佳。此外，網路宣傳中微博宣傳尤其受企業青睞，每部印象作品各自都開有自己的新浪或騰訊官方微博，尤其是印象大紅袍有限公司更以獎勵方式發動公司員工開通微博並發展博友，每個微博就是一個宣傳平台，這無疑是個低成本高涵蓋率的宣傳平台。

5. 人員上門推銷

在之前進行的市場分析中，可得知大型實景演出目標群體有遊客和商務會議人員。一般來說，旅行社負責向遊客宣傳演出，而針對商務會議人員消費者市場，不少大型實景演出企業採取上門直接推銷的方式，如《印象·麗江》《印象·海南島》《禪宗少林·音樂大典》《道解都江堰》《井岡山》都採用過該種促銷方式。該促銷方式有利於企業及時瞭解顧客需求，減少中間代理成本。

在制定好市場行銷機會分析、目標市場選擇、市場組合行銷三方面發展戰略後，大型實景演出企業通常要根據各演出實際營運情況制訂詳細的執行方案。根據演出執行初期的票房數據分析和相應時間，對照大型實景演出總體實施目標，初步擬出階段性或季節性的演出票房目標，並以此推進和掌控大型實景演出企業的發展。

第四節 大型實景演出企業管理結構分析

企業管理結構是企業內部分工、協調的基本形式，是企業得以正常營運的基本框架。目前中國大型實景演出企業的管理結構主要分為三大類。

一、董事會領導下的總經理負責制

　　該管理制度下，董事會是企業法人代表，享有決策權，可選擇任命總經理，代表企業進行經營活動。總經理對董事會負責，總經理是企業經營管理業務的執行者，以組建職能機構和配備管理人員的方式，形成以總經理為中心的管理體系，對企業日常經營業務實施有效管理。

　　總經理在實際營運中，負責公司所有經營管理及發展事務，具體為協調控制人事、預算制定、制定演出營運策略、考核演出效益並及時對演出營運中存在的問題做出相應的對策調整。副總經理負責分管劇場管理、人員調配以及各部門的協調和溝通工作。部分大型實景演出公司還在副總經理下設行銷總監一職，行銷總監主要負責演出市場的開拓和行銷，但大多數演出企業將行銷總監和副總經理合二為一，把行銷總監職責歸到副總經理的日常事務上。因此，總經理、副總經理是該類型大型實景演出企業最普遍的管理職位，但同時也是最重要的管理職位。

　　總經理職位的任命一般有兩種形式：第一種是政府直接調派或委任。部分國有大型實景演出企業，採用政府直接調派或委任的方式委任人員，被委任人員為當地政府官員。政府委任高層管理者大致出於兩種情況：一是演出由政府出資參與、政府代表營運。如由麗江市政府出資參與籌建的《印象‧麗江》，其營運公司印象麗江文化旅遊公司總經理徐湧濤，是現任的麗江玉龍雪山升級旅遊開發區管理委員會創建國家5A級旅遊景區辦公室副主任，代表景區對演出進行營運。二是演出營運初期的臨時管理。中國大部分大型實景演出都由政府負責籌劃，在確定項目前都有多番的實地考察和論證，因此政府部門對演出項目前期的工作流程較為瞭解，為使演出項目順利進行，演出管理工作暫由政府部門負責。如普陀區旅遊局副局長、紀檢組長、黨組成員湯佩軍，被借調到舟山市普陀印象旅遊文化發展有限公司（《印象‧普陀》營運公司）擔任總經理。第二種是聘請職業經理人，請職業經理人負責項目管理。據印象普陀

公司董事總經理湯佩軍介紹，為便於推進項目的發展，初期項目營運管理由普陀區政府從各部門調派人員負責，進入正常營運期後，將聘用職業經理人負責管理。

二、經理人聘用制

經理人聘用制是企業普遍採用的方式，是指企業以合約形式聘請職業管理人員。張藝謀大型實景演出「印象」系列企業高層人員普遍經由各印象企業董事會成員商議決定。一般來說，國有大型實景演出企業總經理、副總經理分別由國企高管和職業經理人擔任，而民營（包括合資企業）大型實景演出則通常由投資企業內部高管或由企業直接聘用職業經理人負責管理。總經理和副總經理統領下的人事部、財務部、劇場管理部、行銷部、採購部及藝術團也是大型實景演出公司共同設有的部門，它們各自負責公司人力資源管理、投資理財、舞台美術布置、市場行銷等環節的監督管理和協調服務以及營運所需用品的採購及藝術生產管理的工作。

部分民營大型實景演出公司為擴大盈利管道，在藝術團下設專門的商業演出隊，演出隊主要從事演出的外接工作。各職能部門日常工作緊緊圍繞著經理層的規劃和指示展開。

三、製作人中心制

第三類是以梅帥元大型實景演出系列為代表的製作人中心制。所謂製作人中心制是指演出製作人代表出品人或投資人的利益，對製作經營全過程進行科學管理，以保證其製作產品能達到投資者預期目的的一種管理機制（吳健安，2004）。演出製作人受出資人委託，從演出策劃到資金籌措、主創人員選擇、演出製作，直至市

場行銷全過程實施全面組織和管理，是整個演出的最高管理者，並對出資委託人負責。

演出營運中圍繞製作人，按職能設立了藝術部、會計部、行銷部、劇場事務管理部四部門，其中藝術部分設劇本創作、導演兩職位，劇場事務部涵蓋票務銷售和劇場維護兩部門，為演出的正常營運打下基礎。這種組織結構在早期的《印象·劉三姐》《禪宗少林·音樂大典》項目營運中得以充分體現。《印象·劉三姐》營運初期，作為演出策劃人、製作人梅帥元，肩負著演出項目投融資、主創作人員選定、演出劇本創作、演員聘用、市場推廣等工作；又如《禪宗少林·音樂大典》，製作人梅帥元對當地文化資源、項目資金、場地、人才資源（聘請譚盾、黃豆豆、易中天等文化名人擔綱主創）、音樂資源進行整合，將中國「禪」文化、譚盾的無形資產和少林寺巨大資源整合到一起。在這些例子中，梅帥元既是演出項目的製作人，又是演出項目的管理人（大部分是出資人委託製作人管理，梅帥元收取管理費），他能夠直接參與並控制演出製作，發揮各部門的資源優勢，達到資源優化的效果，使企業營運工作更為靈活、高效。

第五節 大型實景演出人力資源管理分析

人力資源管理是「企業透過工作分析、人力資源規劃、員工招聘選拔、績效考評、薪酬管理、員工激勵、人才培訓和開發等系列手段來提高勞動生產率，最終達到企業發展目標的一種管理行為」（陳磊，2010）。人力資源管理關注的是供應組織所需要的技能，滿足組織內部的人事流動以及組織各層級的人員配置。

從大型實景演出企業的組織結構可看出，大型實景演出需要企業經理、行政人員、財務人員、劇場管理維護人員（機械、燈光工

程人員）、市場銷售人員（市場策劃、票房直銷人員、市場銷售）、採購人員和組成藝術團的演藝人員。企業經理一般由聘用的職業經理人擔任，部分國有大型實景演出企業經理職位由政府借調人員擔任，劇場管理維修人員一般是由劇場搭建商定期派人擔任，其他行政人員、財務人員、市場行銷人員、採購人員跟普通企業一樣，透過社會公開招聘任用，採用績效管理制度。作為演出企業獨有的藝術團，起初演員隊伍的組建是靠社會公開招聘完成的，演員有來自演出當地的農民、業餘舞蹈愛好者及藝術學校畢業的學生，聘用前演員有三個月試用期，期滿考核，考核透過後方可簽約。

每個大型實景演出藝術團多則700人少則200人，合約一年一簽，若演員各方面績效評估不過關，企業不再與其續約，演員按「保障底薪＋演出薪資」獲得薪酬，保障底薪由各地方消費水平及演員在團裡所任職務等級決定，演出薪資按演出場次計算，不同大型實景演出企業每場薪酬不同。由於藝術團裡年輕人居多，為防止藝術團人員的流失，企業都會儲備一定的藝術表演人才，如《印象‧劉三姐》《禪宗少林‧音樂大典》等大型實景演出都建有自身的藝術學校，學校學費全免並為學生提供食宿，學生在校期間參與演出有出場費，學生畢業可直接安排在藝術團工作。按場次計酬的制度，直接激勵了簽約演員和在校學生積極參與演出。實行「多勞多得」的薪酬制度，將企業興衰與員工薪酬聯繫在一起。此外，大型實景演出企業也為員工提供各種福利，如為員工開設各種業餘文化藝術興趣班、為員工繳納五險一金及年底發獎金等。

第四章 大型實景演出遺產活化模式分析

第一節 大型實景演出之魂——非物質文化遺產活化

一、非物質文化遺產

（一）非物質文化遺產概念

非物質文化遺產概念最早出現可以上溯到20世紀50年代日本《文化財保護法》中所提及的「無形文化財」。聯合國教科文組織在1977年的保護遺產文件中，首次對文化遺產進行「有形文化遺產」和「無形文化遺產」的劃分。聯合國教科文組織在第32屆大會上透過《保護非物質文化遺產公約》，正式提出非物質文化遺產（Intangible Cultural Heritage）這一概念和定義：指被各群體、團體，有時是個人，視為其文化遺產組成部分的各種社會實踐、觀念表述、表現形式、知識、技能以及相關的工具、實物、手工藝品和文化場所。

關於非物質文化遺產的概念界定，中國與聯合國教科文組織有所不同。在中國非物質文化遺產的定義中，它是指各種以非物質形態存在的、與群眾生活密切相關、世代相承的傳統文化表現形式，包括口頭傳統、傳統表演藝術、民俗活動、禮儀與節慶、有關自然界和宇宙的民間傳統知識和實踐、傳統手工藝技能等以及與上述傳統文化表現形式相關的文化空間。

（二）非物質文化遺產特徵與分類

根據《保護非物質文化遺產公約》的描述，非物質文化遺產具有無形性、傳承性、實踐性、活態性、開放性這幾個主要特徵。

非物質文化遺產的範圍包括：口頭傳統，包括作為文化載體的語言；傳統表演藝術；民俗活動、禮儀、節慶；有關自然界和宇宙的民間傳統知識和實踐；傳統手工藝技能；與上述表現形式相關的

文化空間。

根據其特徵，非物質文化遺產可分為：傳統的文化表現形式
（如民俗活動、表演藝術、傳統知識和技能等）和文化空間（即定
期舉行傳統文化表現形式的場所，兼具空間性和時間性）這兩大
類。根據其不同表現形式，還可細分為民間文學、傳統音樂、傳統
舞蹈、傳統戲劇、曲藝、傳統體育、遊藝與雜技、傳統美術、傳統
技藝、傳統醫藥、民俗這11個類型。

（三）非物質文化遺產文化。

非物質文化遺產所蘊含的文化可分為三個層面：物質層、思想
制度層和文化的心理層。最外層物質層給予旅遊者以最直接的旅遊
感官體驗。中層是思想制度層，包括隱藏在文化物質層裡的人的思
想、感悟和意志以及那個時代所創造的各種各樣的制度與行為規
範。核心層是文化的心理層，包括特定時代的人們的價值觀念、思
維方式、審美趣味、道德情操、宗教情緒和民族性格等。文化的心
理層是文化發展的動因，深入文化核心層的意態文化體驗是最為難
忘的。文化遺產內涵文化的活化發源於心理層而表現於物質層，即
將文化的內涵「物化」為可視、可感、可體驗的物質層。這種轉化
有利於增強旅遊者對於遺產文化的中層和核心層文化的體驗，全面
瞭解遺產文化，從而產生內心共鳴，達到高峰體驗。

二、非物質文化遺產活化模式

（一）非物質文化遺產活化的概念

遺產活化是指為了搶救和保護非物質文化遺產，留存其傳承的
狀態，由政府、民眾或企業等組織作為主體採取的一系列綜合措施
的總稱。

「遺產活化」一詞的第一次出現是在美國國家公園服務中，旨在透過外在的表演來重現活態的歷史。在中國民俗遺產的保護中，李鎧提出應活化民俗遺產，使之代代相傳，並轉化為生產力，與市場相結合。葉春生（2004）認為大遺址的遺產活化應堅持生活化（文化傳承）、生態化（環境適應）、生命化（持續發展）的策略，並應努力用現代化的手法展示優秀傳統文化，並將兩者相結合。

非物質文化遺產的活化與展示是將非物質文化遺產作為旅遊資源轉化為旅遊產品的過程，其核心理念是將非物質文化遺產融入旅遊開發，使非物質文化遺產以不同的形式「開口說話」，走入現實，貼近民眾生活，展現昔日輝煌。

（二）非物質文化遺產活化的五種模式

「旅遊搭台，文化唱戲」已為中國非物質文化遺產保護、傳承與發展營造新的發展空間。隨著近年對遺產保護的關注和研究，目前共有以下幾種非物質文化遺產活化模式：大型實景演出模式、博物館模式、主題公園模式、節事旅遊模式和民俗文化村模式。不同的遺產活化模式各具優缺點並適用於不同類別與特徵的非物質文化遺產。實景演出作為非物質文化遺產活化的重要形式，為展現非物質文化遺產原真性、文化性提供了真實舞台。

1. 大型實景演出模式

大型實景演出將自然景觀元素與民俗歷史文化巧妙融合，是一種全新的藝術形式。它以原生態自然景觀和旅遊景區為背景，以現代舞台燈光技術為支撐，以表演藝術和經典意象群的營造為特色，以非物質文化遺產民俗文化為精髓，成為地方城市名片和文化象徵。借助大型實景演出，非物質文化遺產以活化的形式走向大眾舞台，成為地方經濟、文化、旅遊發展的槓桿與遺產保護的重要方式。

《印象·劉三姐》的成功掀起了中國實景演出的熱潮。以張藝謀、王潮歌和樊躍三名導演為主創人員的團隊，在接下來的十年裡，在中國多處世界遺產地執導了一系列的「印象」大型實景演出。隨後《禪宗少林·音樂大典》《中華泰山·封禪大典》《成吉思汗》等山水實景演出陸續出現，中國現有大型實景演出數已超過20場，成為旅遊文化演藝的重要組成部分。

2. 博物館模式

1992年，聯合國教科文組織（UNESCO）推動「世界的記憶」（「Memory of the World」）項目，在世界範圍內推動文化遺產數位化，以便於對遺產進行永久性留存。隨著人們對非物質文化遺產保護意識的提高，人們不斷探索對非物質文化遺產記錄和保存的方式。2008年4月，北京市開始建設全國首個非物質文化遺產博物館。借助多媒體與現代訊息技術，對非物質文化遺產中的民俗、禮儀、表演、技能等進行圖文、照片、影像留存，建立非物質文化遺產保護檔案，在博物館集中展示與共享。博物館在非物質文化遺產的保護中具有三個方面的優勢：保存和收藏、展示；人才和研究能力；堅實的群眾基礎。

博物館模式雖能對非物質文化遺產進行記錄，但一方面，由於記錄載體形式受限，訊息載體難以真實和靈活地展現非物質文化遺產特性；另一方面，將非物質文化遺產在博物館中以靜態的形式展示，民眾難以對非物質文化遺產有真實性接觸和體驗。

3. 主題公園模式

主題公園模式借助主題公園內的實物、圖片展示、文字介紹、影視播放、文化演出、遊客參與性活動等多樣化手段，集中展示非物質文化遺產，是遺產保護與遺產活化的一種新的方式。

2007年，中國第一家非物質文化遺產主題公園落戶四川省成

都市金牛區兩河城市森林，整個主題公園占地4897畝，總投資20億元。主題公園不僅是國家4A級文化旅遊景區，更扮演著中國非物質文化遺產保護基地、全國文化產業示範基地以及青少年愛國主義教育基地的重要角色。中國非物質文化遺產主題公園按照「傳承歷史文脈、保護文化遺產、融入生活方式、守望精神家園」的原則，根據非物質文化遺產的11個類別，將主題公園劃分為：中國民俗風情聚落、中國民間工藝聚落、中國民間美術聚落、中國中醫藥聚落、中國地方戲劇聚落、中國曲藝聚落、中國民間文學聚落、中國傳統競技聚落、中國民間音樂聚落和中國民間舞蹈聚落十個聚落。園區內建設有「百卷樓」「百工坊」「百戲城」「百草堂」「百趣園」「百閒河」「百味街」「百客棧」這「八百工程」和展示區、體驗區、展銷區、文化景觀區和商業服務區五大功能區，力求營造人文與自然交相輝映的園區，為遊客營造優質的遊覽體驗。

4. 節事旅遊模式

節事旅遊活動具有文化性、時間性、地域和資源的依託性、規模性、雙重性等特徵，依託具有地方特色的節慶、禮儀、習俗、歌舞、戲曲、表演，設計一系列參與性強、氣氛活躍、文化性濃、具有獨特性的旅遊產品，透過節慶的方式集中展示，為非物質文化遺產提供交流平台。借助節事旅遊行銷力與影響力，非物質文化遺產走進民眾生活，在為遊客提供全新的旅遊體驗的同時，傳播與傳承民族文化，使非物質文化遺產永保生命力。透過相關論壇的舉辦，建構政府與學術界交流的平台，還將為非物質文化遺產活化與保護提供理論與實踐基礎。

2007年5月23日至6月10日，首屆國際非物質文化遺產節在四川成都舉辦。此次非物質文化遺產節以「傳承民族文化‧溝通人類文明‧共建和諧世界」為主題，中國518項首批非物質文化遺產齊聚成都，成為中國非物質文化遺產保護項目第一次大規模集中亮

相、展示。在首屆國際非物質文化遺產節期間，不僅開展了以非物質文化遺產為主題的參與性、傳承性和國際性活動，更隆重上演了開幕大戲——天府大巡遊，來自非洲、歐洲、美洲、亞洲的11支各民族非物質文化遺產的表演隊伍和來自新疆、吉林、西藏、雲南、貴州等11個省、區、市的21支表演隊伍，共2000多人，共同演繹了非物質文化遺產的珍貴和美麗。國內外遺產保護專家和學者齊聚一堂，研究探討世界非物質文化遺產保護的重大課題，制定人類非物質文化遺產保護國際規則。國際非物質文化遺產節為政府間和學術界搭建了交流平台，在聯合國教科文組織的支持、參與下，非物質文化遺產保護《成都宣言》《成都共識》頒布，得到了國際社會的廣泛認可。

經文化部批准，國際非物質文化遺產節將定點在成都，每兩年在全國文化遺產日期間舉辦一屆。在前兩屆國際非物質文化遺產節期間，共舉辦各類主題文化活動500多項，109個國家和國際組織的代表、中國各省（區）市的代表、國內外2800多個非物質文化遺產項目、900多萬遊客和市民參與各項節會活動。

5. 參與型的民俗村模式

建構非物質文化遺產民俗村，活靈活現地展示當地富有特色的自然村寨、原生態的民族歌舞、戲曲以及原始的生活習俗等，是非物質文化遺產保護和旅遊開發相結合最易行的方式。以地方非物質文化遺產資源為基礎，鼓勵社區居民、遺產繼承人共同參與，發展民俗旅遊，有利於非物質文化遺產的保護與傳承。同時民俗旅遊的發展有利於促進非物質文化遺產與民間的溝通，擴大社會與社區居民對非物質文化遺產的認同感。

位於世界地質公園、國家級風景區雲台山腳下的七賢民俗村是一處以民俗小吃、河南非物質文化遺產、室內溫泉、星級住宿、休閒娛樂、拓展培訓、KTV等為一體的綜合性園區，七賢民俗村為遊

客提供各具特色、功能齊全的綜合服務。在民俗村內，河南省朱仙鎮木板年畫、商丘秀山泥人、開封汴繡、周口泥狗、民權王莊畫虎、南陽烙畫，以及山西孝義的皮影木偶戲，這些平日裡難以齊聚、最具地方特色的民俗文化展演輪番上陣，民俗文化的美麗畫卷向遊客展示了中華文化的博大精深。當地居民、外地遊客紛紛慕名而至，更有不少家長特意帶孩子前來感受非物質文化遺產的魅力。

第二節 大型實景演出之形——活化載體與多種表現形式

一、大型實景演出遺產活化的載體

非物質文化遺產的無形性特點決定了透過載體才能體現其文化價值和內涵。載體是對非物質文化遺產進行旅遊開發的中介，是可視旅遊產品實現的關鍵，我們一般將載體分為物質載體和空間載體。

（一）物質載體

在大型實景演出中，物質載體表現為演員、道具、燈光、音響等。物質載體使得非物質文化遺產民俗、文化、故事、歌謠具備了可視化的外形，使得觀眾能夠透過演員的表演，瞭解非物質文化遺產內涵，融入特定歷史文化場景，並由此產生深刻的體會。借助道具、燈光、音響等載體，實景演出為觀眾營造真實、宏偉、美輪美奐的場景，充分展現非物質文化遺產原真性和活態性。

（二）空間載體

實景演出以真山真水為空間載體，選擇非物質文化遺產產生、流行的區域作為演出的空間背景，有利於凸顯地緣文化，原汁原味

地展現非物質文化遺產。

二、大型實景演出遺產活化的表現形式

（一）實景舞台

「印象」系列的第一部作品《印象‧劉三姐》一經推出，即轟動旅遊界，其最大的亮點就是全球最大的實景演出舞台。在這個全新概念的山水實景劇場裡，遊客們坐在綠色植物和梯田造型完美結合的觀眾席上，眼睛能看到的桂林的群山、天上的煙雲、腳下的灕江、遠處的民居都是舞台中的景象，觀眾在山水中，山水就是演出的一部分。這個劇場，還是一個全新概念的兩棲景區，白天完全就是一個民俗文化實景主題園，晚上則是以實景演出為主的民俗文化演出大劇場，體現了創新的精神和理念。實景舞台為還原故事情節和展示非物質文化遺產提供了物質平台和基礎，有利於非物質文化遺產的活態表現和真實傳承。

（二）原生態民族與文化表演

原生態民族與文化表演是非物質文化遺產的核心，也是實景演出的靈魂。趙鵬、黃成林（2011）基於「舞台真實性理論」指出，作為「前台」的實景演出必須最大限度地與作為「後台」支撐的當地居民生產生活方式、民風民俗緊密結合，彰顯旅遊目的地的地域文化特色，以滿足遊客對真實的異地文化的追求。鼓勵社區居民與遺產傳承人共同參與演出，以原生態的方式展現民族和地方特色，有利於發揚民族傳統文化和美德，令民俗活動能借助演出的形式得以傳播和傳承。

「印象」系列一個鮮明的特色就是「原生態」，透過當地的原住居民而不是專業演員來展示當地的文化。《印象‧劉三姐》中共有300多名演員是當地漁民和農民，他們白天捕魚、耕作，晚上穿

上民族服飾，划著自己家的船、牽著自己家的牛來演出。《印象·劉三姐》生動地展示了當地服飾、飲食、居住、婚喪嫁娶等獨具特色的文化以及仫佬族依飯節等豐富多彩、形態各異的民族民俗活動。《印象·劉三姐》充分挖掘了桂西北各民族的音樂和舞蹈，被挖掘的劉三姐歌謠是桂西北入選國家首批非物質文化遺產的壯族民間文學，是被壯鄉各族人民譽為「歌仙」的劉三姐長期在嶺南民間傳歌形成的韻文歌謠，是廣西壯族民間口頭文學的泉源，也是壯族勞動人民在長期的生產生活中創造智慧的集中反映。歌謠語言樸實凝鍊、音調優美流暢、節奏明快、易於傳唱，有生活歌、生產歌、愛情歌等，反映了壯族勞動人民對樸實善良的高尚人品的追求。

（三）寫意方式的藝術展現

非物質文化遺產的舞台化展現需要特定的現代技術與藝術形式的包裝與支撐，需結合真實舞台背景，運用現代燈光和聲控技術，營造美輪美奐的自然與人文之美。

由於實景演出觀演視距較遠，其表現手法主要以群眾演員、大場面、粗線條為主，所以往往被稱為「印象」系列。「印象」系列都是以高雅的、印象寫意的方式展示自然美和文化美。《印象·劉三姐》演出透過採用生活化的場景——捕魚、拉網、盪舟、漁歌，寫意地將劉三姐的經典山歌、少數民族風情及灕江漁火等元素進行創新組合，不著痕跡地融入桂林山水之中，透過燈光工程、煙霧工程、音樂工程、舞台美術設計、灕江漁火、明月民飾、灕江牧童、洗衣村婦、唱晚的漁舟和歸家的耕牛進行展示。透過充分利用晴、煙、雨、霧、春、夏、秋、冬不同自然氣候來營造主題，從而創造出無窮的神奇魅力，使《印象·劉三姐》的演出每場都是新的，最終將主題的自然之美、漁火之美、人文之美、民風之美、服飾之美、音樂之美、舞蹈之美、燈光之美充分融合在一起，成為一場視覺藝術的盛宴。

三、大型實景演出遺產活化技術

（一）聲光電技術的舞台美術呈現

實景演出的舞台美術要求不能破壞大自然的原始形態，而且實景演出大多是在夜間演出，聲光電技術是舞台藝術展示的重要手段。

實景演出《印象‧劉三姐》投資300萬元，建造了目前中國最大規模的環境藝術燈光工程及視覺、煙霧效果工程。在1.654平方公里水域的舞台上，呈現出如詩如夢的視覺效果，讓遊客領略華燈之下桂林山水的優美、柔和、嬌美、艷美和神祕。演出使用的燈具亮度高，射程遠，色彩飽和度高，同時具備防水、防潮、防蟲、防熱的能力，無線系統和光纖在燈光控制系統中廣泛應用。在演出中，漁民演員在水中揮動紅綢、槳擊水面，在燈光的映襯下紅綢特別具有衝擊力；上百名苗族姑娘手拉手身穿民族服飾加上LED串聯燈泡的一幕也是透過先進的燈光設備達到的演出高潮。《印象‧劉三姐》很大程度上說是一次真正豪華的燈會，建構了一個空前壯觀的舞台燈光藝術聖堂，從一個新的角度昇華了桂林山水。音響效果方面，採用了日本LOBO線性數組揚聲器系統，精確的調控技術和現場音樂的高音質、適中音量、良好的擴聲和返聽效果共同達到了整體氛圍優雅協調效果，並巧妙利用山峰屏蔽及回聲，形成天然的立體聲效果。舞台中央電影屏幕的媒介手段的運用，再現了從導演到演員付出勞動的全過程，交代了成果的產生，幫助受眾全面瞭解與加深記憶。

（二）先進技術對實景環境的保護

先進的技術不僅保證了實景演出的舞台效果，同時也保證了實景演出的環保要求。實景演出的舞台要以自然山水為背景，因此在對環境的保護方面比普通劇場的要求更高。《印象‧劉三姐》演出

劇場的鼓樓、風雨橋以及貴賓觀眾席等建築散發著濃郁的民族特色。建築採用傳統工藝，整個工程不用一根鐵釘。觀眾席依地勢而建，使用梯田造型，保障排洪安全。就連所設的兩座廁所也是引進韓國技術建成的目前全國最先進的生態環保廁所，廁所的汙水並不直接排入灕江而是循環使用。水上舞台全部採用竹排搭建，不演出時可以全部拆散、隱蔽，對灕江水體及河床不造成影響。演出用的水霧設備、燈光設備、浮島式水上舞台，都採用先進的環保型技術。劇場音響採用隱蔽式設計，與環境融為一體。山水劇場夜晚演出，演出後山水恢復平靜，水面不再留有一點演出跡象，白天看到的依舊是自然優美的灕江，不受任何演出道具設備的影響。

第三節　大型實景演出之韻——遺產保護與旅遊發展

一、遺產保護與傳承

　　非物質文化遺產具有審美、歷史、文化、科學考察、教育、經濟、旅遊等方面的價值。遺產活化能使非物質文化遺產重新走向民間，扎根民間，充分發揮其社會功能，與社會共同發展。將遺產與旅遊相結合，充分利用非物質文化遺產的豐富資源和品牌效應，發揮旅遊的遺產展示、遺產活化、全民參與功能，是拯救、保護非物質文化遺產的雙贏方式。在實景演出的大舞台中融入非物質文化遺產的靈魂，讓民俗與文化在現代舞台技術的輔助下大放光彩，不僅可以造成保護和傳承的作用，還可以更好地發揮非物質文化遺產的價值。

二、擴大遺產影響力與社會認同

目前，中國眾多非物質文化遺產由於缺乏保護體制和資金、傳承人消失、社會關注度低等原因瀕臨滅絕或鮮為人知，給非物質文化遺產的傳承帶來巨大挑戰。

大型實景演出以舞台化形式公開向民眾展示，讓非物質文化遺產進入民間視野。作為重要的旅遊開發方式之一，大型實景演出的觀看群體主要為全國各地的遊客。大型實景演出透過導遊的講解、演員的表演、當地居民的互動傳播，讓更多的遊客瞭解、認識非物質文化遺產。同時，在文化傳播和參與表演的過程中，居民對自身文化的認同感和自豪感得到強化，對擴大非物質文化遺產社會影響力、提升公眾的保護意識和鼓勵居民參與保護起著有力的推動作用。

「印象」系列演出促進了非物質文化遺產的傳承、發展和創新，體現了藝術原創精品的不可複製性與不可再生的藝術價值，為非物質文化遺產提供了一個可供大眾欣賞的平台。同時旅遊地居民對自身文化的認同也得以強化，遊客的關注和推崇使旅遊地居民感到自豪，促使喜愛這種藝術的年輕人也走到傳承文化的隊伍中，推進藝術的流傳、參與保護和弘揚本民族文化的工作。

三、社區參與

當地民眾共同參與到大型實景演出的表演和相關的旅遊業工作中，有利於居民在傳播文化的過程中強化民族意識和遺產保護意識。數百名的演員共同參與大型實景演出活動，其場面大、難度高、排練困難，由此增強和展示了民眾的合作精神，有利於培養集體意識，增強凝聚力。大型實景演出的旅遊活化開發，帶動社區居民共同參與到演出及旅遊相關行業的工作中，為居民帶來經濟收入的同時，豐富和改善了居民生活質量，推動社區利益共享、和諧發

展。「印象」系列大型實景演出，需要大量的當地居民作為演員參與演出，《印象·劉三姐》有近300名當地漁民、農民參與了表演，每位參與演出的農民增加了至少6000元的年均收入。與此同時，感受到旅遊帶來的經濟效益後，當地農民也參與到其他的旅遊經營活動與旅遊服務中去。

四、轉化為生產力

非物質文化遺產由於其活態性、可塑性，可在適當條件下，借助一定的方式，轉化為生產力，創造經濟價值。非物質文化遺產借助大型實景演出的方式展現，能產生直接和間接的經濟效益。一方面，大型實景演出能產生大量的門票收入、景點收入的直接經濟效益。另一方面，隨著地區知名度和影響力擴大，非物質文化遺產活化能吸引大量遊客和商業投資，為當地旅遊業、文化業、商業帶來巨大的機遇和發展。大型實景演出需要眾多的人力、物力，為地方提供了大量的就業機會，安置剩餘勞動力使就業問題得到部分解決。同時，演出帶來的商業效應與大量稅金收入也增加了地方財政收入，緩解財政壓力並為非物質文化遺產保護提供資金。

第五章 大型實景演出的社區貢獻、存在問題及對策

大型實景演出一時間風靡中國的大江南北，如雨後春筍般，層出不窮。作為中國式的「山水狂想曲」，給實景演出地帶來了一系列的效應，諸如推動當地經濟發展，帶動產業鏈，增加就業機會，提升當地居民生活水平等，從而使一種演出發展為一個產業，深受旅遊景區當地的政府與企業的歡迎。但紅紅火火的演出背後，同樣

也隱藏著一些不容忽視的問題，我們在追捧的同時，更要有所警覺。

第一節 大型實景演出的社區參與模式

一、相關概念概述

（一）旅遊社區

「社區」一詞最早是由德國社會學家騰尼斯（Ferdinand Tonnies）在其所著的《社區與社會》一書中提出來的。他在這部著作中所指的社區是傳統鄉村地域的代表，是由同質人口組成的，關係親密、出入相友、守望相助、疾病相扶、富有人情味的社會團體。最早對「社區」一詞進行定義的是美國社會學家帕克（Robert Ezra Park），他將社區定義為「有著相同的價值取向、人口同質性較強的社會共同體」。20世紀30年代，費孝通等人將Community譯為「社區」，並將社區的概念引入中國。

而「旅遊社區」是隨著社區理論和旅遊經濟的發展而出現的，是旅遊學和社會學的交叉概念，目前學界對「旅遊社區」還未形成較為完整清晰的界定。黎潔、趙西萍等（2001）認為旅遊社區是「共同依託某一旅遊資源開展旅遊活動，一群居住地理位置較接近、有著共同利益的人群，是一個地域性的社會生活共同體」。蔣艷（2004）認為旅遊社區是「在日常生活中形成的、聚集在某一旅遊區內的社會群體和社會組織在一定的文化背景下形成的社會實體，是一個地域性社會活動共同體」。一個社區因有著豐富的自然旅遊資源或人文旅遊資源而受到旅遊者的關注，社區居民因此而主觀地參與旅遊生產和服務，或客觀地受到社區旅遊開發的影響，由此形成了旅遊社區。

（二）社區參與

澳洲國家發展援助局（AIDAB）將參與定義為「期望受益人參加發展項目的計劃、實施和維護，它意味著發動人群對影響自身生活的一切參加管理及做出決策」。參與的目的包括提高效益、社區支持、資源共享、促進公平等。20世紀90年代中期以後，社區參與的思想引起了學者的關注，學者們開始對社區參與進行界定。將參與定義為在決策過程中人們自願的民主的介入，包括確立發展目標、制定發展政策、規劃和實施發展計劃、監測和評估、為發展努力做貢獻、分享發展利益。而社區參與是一個包含社區居民、旅遊企業、政府部門各方面關係的綜合體，其中政府部門起著導向作用，旅遊企業發揮著配合作用，而社區居民則是整個參與政策具體的實踐者與受益者。

二、大型實景演出的社區參與模式

大型實景演出之所以獲得如此大的成功，其關鍵之處在於社區參與旅遊開發及管理的獨特模式。同時就現實來看，雖然眾多的實景演出也並非都如預期般成功兌現，但透過「亂花漸欲迷人眼」的現象，能夠發現大型實景演出社區參與所具有的共同特性。下面以大型實景演出的開篇之作《印象·劉三姐》為例，詳細剖析大型實景演出的社區參與模式。

（一）社區居民以「演員」的身分參與演出

大型實景演出的最大特色不僅在於實地實景，還在於演出者的身分以及社區的參與管理。尤其是當地居民以「演員」的身分參與大型實景演出的模式，更是值得稱讚的。參與《印象·劉三姐》演出的演員中包括專業和非專業的演員，總共有600多名，其中有300多名為當地的農民，這些農民白天下地幹活、下河捕魚，晚上

參與《印象‧劉三姐》的演出，每月收入為500～800元。就連《印象‧劉三姐》舞台上的司儀，既不是著名的主持人也不是其他的明星，而是陽朔附近木山村的村主任。大型實景演出《井岡山》沒有使用專業演員，600餘名演出人員大多是來自井岡山拿山鄉、廈坪鎮的鄉村農民，他們的前輩就是當年的紅軍和赤衛隊員。

（二）社區居民不同程度地參與項目規劃與管理等活動

社區居民對大型實景演出的認同、參與程度以及不同程度地參與實景演出項目的規劃與管理等活動，對實景演出的發展起著決定性的作用。在打造《印象‧劉三姐》之前，為了獲取陽朔居民的認同與參與，著名導演張藝謀逐個村子去給當地村民們拍照，讓他們感動以至同意參與到其中來，自此才有了實景演出的開篇之作。另外，伴隨著實景演出的蓬勃發展，當地社區居民不僅不同程度地參與了實景演出項目的規劃與管理，還參與了相關產業如服務業、私家旅館以及各種商店等經營活動。在互利互惠中，社區居民與實景演出實現了共同發展。

第二節　大型實景演出的社區貢獻

雖然伴隨著大型實景演出的發展，一直有著來自社會各領域不同的聲音，但不可否認的是大型實景演出對當地社區的貢獻是很大的。社區居民對大型實景演出的接受與擁護，也可以算是大型實景演出作為一種新生現象能夠短時間內在全國遍地開花的一個重要因素了。

一、促進社區經濟發展

《印象‧劉三姐》2004年3月20日首次正式公演，在之後的6

年間演出2000多場，僅2009年就演出497場，觀眾達130萬人，年演出收入超過2.6億元；《印象・麗江》自2007年擺脫虧損後，演出收入逐年倍增，2009年演出900場，共有140萬人觀看，演出收入超1.5億元，淨利潤7300萬元；《印象・西湖》於2008年公演，當年就實現利潤2700萬元，2009年利潤達到4300萬元。從以上這些數字中，我們不難看出「印象系列」實景演出作為一項文化產業，在近幾年內創造了可觀的經濟效益，獲得了商業上的巨大成功。「印象系列」實景演出在為本公司盈利的同時，也對當地社區經濟發展做出了巨大貢獻。

（一）居民參與演出，增加個人收入

據《印象・麗江》的總經理徐湧濤介紹，《印象・麗江》的演出團隊共有500多人，其中大部分為當地農民，有不少還來自邊遠山區。演員薪資對提高當地農民收入有了很大作用：2009年演員平均月薪資為2500元，主要角色能拿到4000元，遠高於當地1000元的平均月薪；2004年，全體演員只有一部手機，而現在每人都有手機，新添了35輛摩托車，還有18個人開上了私家車。一個海拔3100米的彝族村莊叫「23公里」，從地名上就能看出其偏遠。2004年之前，全村窮得連水電都沒有，人均家庭年收入不足1000元，但靠著餵養《印象・麗江》演出時的100匹馬，全村20多戶一舉脫貧致富，全村年收入80萬元，人均家庭年收入增加40多倍。像《印象・麗江》一樣，實景演出的大場面中，演職員陣容都很龐大，《印象・西湖》500人，《印象・大紅袍》450人，《印象・劉三姐》演員600多人。由此可見，「印象系列」演出直接解決了近3000名當地居民的就業，創造了巨額演出收入。

（二）帶動相關產業發展，增加就業機會

「印象」系列實景演出推動和促進了相關產業的發展，對當地經濟造成了極大的拉動作用。其中，對旅遊產業的推動首當其衝。

「印象」能夠吸引眾多的遊客和觀眾，自然大大刺激和帶動了當地旅遊經濟和相關旅遊產業的發展。以《印象‧劉三姐》為例，其成功為陽朔的經濟增長做出了巨大貢獻。沒有公演之前，陽朔的旅遊床位僅為479張，2005年增至12016張；而當地的旅遊收入也從2003年的2.41億元飆升至2005年的6億多元。並且，《印象‧劉三姐》還催生了旅遊新景點——東街，這條原本幽靜的山道因為「印象」有大量遊客出入和停留，現在已經成為陽朔縣政府開發的熱土。由於東街是遊客觀看《印象‧劉三姐》的必經通道，陽朔縣抓住機會，依地形建造了商住綜合樓、演藝廳、休閒風情廣場等建築，又以傳統的青石板、青磚牆、青瓦屋面、木質花門花窗，建構了古色古香的街面。如今，東街已成為一條集投資、觀光、購物休閒於一身的旅遊商業街。再如，杭州每年有4000萬遊客，但由於「長三角」城市圈的發展和交通的便利，許多客人都是遊完西湖就離開，為此，杭州提出「241工程」——讓遊客多留24小時，為全市多增加100億元收入，而《印象‧西湖》就是能讓遊客留一晚的理由，並且，由此派生的吃、住、行、購等一系列需求，拉動了杭州相關產業的較快發展。除此之外，「印象」對其他產業的發展也造成了積極的推動作用。比如，《印象‧大紅袍》在武夷山的公演，印象茶館開業，大紅袍茶葉店借勢擴張，無形中帶動了當地大紅袍茶產業的發展。相關人員調查顯示，以往遊客在麗江的停留時間僅為1.65天，《印象‧麗江》雪山篇的演出增加了遊客遊覽線路，將遊客在麗江的滯留時間提升為2天以上，並增加了遊覽車、餐廳、酒店等相關產業的收入。

二、增強文化認同，促進文化傳播

「印象」系列的演出已然成為一種高品味的文化現象與標誌，到當地旅遊的遊客，很多人懷著對演出的期待，將觀看演出作為既

定的行程。而當地政府透過旅遊與文化的結合發展，不僅宣傳了旅遊地優美的風光，還把底蘊豐厚的當地文化在最短的時間內介紹給中外遊客，不僅增強了當地居民的民族自信與自豪感，也為當地乃至中國文化的傳播做出了應有的貢獻。

　　廣西境內居住著壯、瑤、苗、侗、水、仫佬、仡佬、彝、毛南、京、回等少數民族，少數民族種類及人口眾多。在千百年的歷史長河中，少數民族的文化成為當地文化的重要組成部分，為當地留下了豐富而珍貴的文化遺產。電影《劉三姐》的上映，讓劉三姐這個形象在全國家喻戶曉，儼然成為了廣西文化的一個品牌。事實上，劉三姐的傳說在廣西自古便廣為流傳，是廣西文化的一個標誌。《印象‧劉三姐》正是在劉三姐傳說的基礎上，整合了其他廣西少數民族文化資源，透過科技手段和真實的山水呈現，為傳統的廣西文化賦予了新的時代內涵。《印象‧劉三姐》逐漸成為了陽朔旅遊文化市場的金字招牌，不但為陽朔贏得了經濟效益，同時讓全國乃至世界的遊客瞭解了廣西少數民族人民的故事及生活方式。可以說，《印象‧劉三姐》強化了廣西少數民族的認同心理，使他們對民族民間文化元素產生深層次的認同感。

　　《印象‧西湖》自開演以來，吸引了大量國內外的遊客，不但使中國的遊客對杭州的文化有了更深刻的瞭解，也有助於增長中國文化的國際影響力。《印象‧麗江》的公映不僅給麗江帶來更多的高端遊客，也給麗江的旅遊業注入更多的文化成分，大大提升了其文化品味。許多國外的遊客對「印象」系列的演出給予了很高的評價，演出使他們的旅遊有了全新的收穫，旅遊不僅是對風景的觀賞，更是一次對當地文化的品味之旅、體驗之旅，不僅是休閒之旅，更是文化之旅。

三、改善社區居民的生活質量與環境

　　無論是參演的演員，還是當地從事旅遊相關產業的居民，透過實景演出產業的發展，都過上了小康生活。以《印象·劉三姐》為例，它的演員多是當地的農民，參與演出讓他們的年收入增加了幾千元。同樣，《印象·麗江》也是500多名演職人員賴以生存的支撐點。在《印象·麗江》的演員中，有很多人原本家庭一貧如洗，現在，演員們不但有吃有住，還可以靠唱歌跳舞賺錢養家。那些少數民族演員，生來能歌善舞，他們不曾想像還可以靠自己的愛好養家餬口。《印象·麗江》將那些原本人們感到陌生的當地少數民族文化展示到了遊客面前，讓演員們看到，正是他們自己的文化給遊客帶去了無盡的感動與歡樂。正如演出中那些少數民族小夥子用豪邁的語言所說：「我們是農民，我們是演員，我們是少數民族，我們是大明星……」演出的成功不但給了演員們好的生活，更讓他們感到了由衷的自豪，從前只會種地、做粗活的他們，如今在做著一件保護和弘揚本民族文化的工作，這讓他們找到了更高的目標和人生價值，精神境界得到了很大層次的提升。即使是參與過演出已回到家鄉的村民，也從此改變了人生的追求，樂觀勤勞，感染著其他當地的居民。

　　「印象」系列演出的社會效益不單體現在對當地居民生活的改善上，還體現在對於當地生活環境所做出的貢獻上。由於「印象」系列的演出場地全部採用真實的山水實景，外界便產生了許多對演出汙染環境的質疑。而「印象」系列的演出本著「綠色藝術、環保先行」的理念，不但儘可能不破壞環境，還投資對環境進行改善。整個《印象·劉三姐》園區工程由清華大學建築學院設計，著重保護灘江兩岸和水面的原生狀態。演出用的水霧設備、燈光設備、浮島式水上舞台，都採用了先進的環保型技術。同時，為了方便遊客到達演出地區，演出區域周邊新修了鄉村道路達6.2公里，大大方便了當地人的生活。為了營造乾淨和諧的演出環境，演出地還清除了垃圾死角，定期對道路和房前屋後進行清掃。有些地區還修建了

汙水處理工程，同時用上了自來水，改善了村民的生活衛生條件。可見，「印象」系列的演出對旅遊地居民生活和環境的改善造成了很大的推動作用。

第三節 大型實景演出給社區帶來的問題及對策

目前，中國實景演出有影響力的大約有40部，社區各界對其評價褒貶不一。尤其是經過10年左右的發展之後，「印象」系列盛況之下隱藏著諸多問題。隨之而來的是，盲目跟風容易忽略當地的文化元素，缺乏新意帶來的經營慘淡以及給社區帶來的諸多問題等，都在拷問著中國實景演出的出路。

一、大型實景演出引發的一系列社區問題

（一）傳統文化的過度包裝

從2005年起，各類實景演出幾乎都從內容主題和表現形式上複製「印象」模式，由於缺乏對文化內涵和本土風情的深刻理解，實景演出往往形式大於內容，成為遊客旅遊的「過眼雲煙」。另外，企業的完全迎合旅遊者心理需求的市場趨利性以及企業在採取措施時無法全面徵求社區居民建議或無法滿足社區相關意願的一些因素，導致在打造實景演出時，在有選擇性地重新整合與包裝當地傳統文化過程中，有意識地對傳統文化進行過度包裝，出現了當地的傳統文化被過度商業化的現象，傳統文化失去其固有的真實性，更嚴重者還造成偽文化的現象出現。透過調查發現，陽朔的部分社區居民認為，《印象·劉三姐》是對「劉三姐」的過度藝術化，文化真實性不明顯。儘管《印象·劉三姐》為陽朔留住了遊客，看來確實是轟轟烈烈，但是「演出面對著來自國內外不同背景的觀眾

群，如果只強調印象營造下的夢幻效果，傳播了失真的傳統文化，就顯得有點空洞，得不償失……。

（二）民風商業化

由於大型實景演出所引起的「印象經濟」效應，為當地帶來了大量的遊客，一定程度上改變了當地社區居民與外界聯繫的格局，使當地純樸的民風產生了商業化的現象。基於利益的驅使、遊客的需求，當地居民一改簡樸、自給自足的生活方式，開始尋找一切可以獲得經濟收入的機會。比如，在陽朔，你可以看到當地人轉售景區門票、為遊客拍照要錢、騎自家摩托車載客的現象，一些商販也存在坑客、宰客的現象。另外，外地遊客帶來的價值觀一定程度上也衝擊著當地質樸的民風，長久下去會造成傳統民風的缺失，而且隨著旅遊業的發展，當地民風商業化的現象也越來越嚴重。

（三）影響當地環境

目前世界各國很少有國家會拿出自己最寶貴的自然山水資源給藝術家作為他們創造或者表演的舞台。一些專家也對實景演出中的生態環境表示擔憂：強烈的聲光、紛至沓來的遊人對植物、對山體的侵蝕是無疑的。還有，夜夜幾百人舉著火把在近處、遠處表演，使現場上空瀰漫著濃濃的煙油味道，對空氣的汙染也是顯而易見的。「印象」系列是高科技大型演出，動輒占地數千畝，還存在著對旅遊資源的過度開發問題。比如《希夷大理‧望夫雲》舞台所利用的大理古城東北角的220畝北門水庫，雖然這個擁有50年歷史的北門水庫年久失修但尚未廢棄，還負責周圍幾個村莊農田的灌溉。劇場修成後，不但會影響到水庫的灌溉功能，還有可能傷害到大理的古樸與寧靜。張藝謀的《印象‧劉三姐》被臺灣學生批評「可能會給環湖生態系統帶來破壞」；《印象‧西湖》更因其工程違反《杭州西湖風景名勝區管理條例》招來嚴厲指責；《印象‧麗江》彩排時也遭到當地文化名人宣科的炮轟——聲光汙染破壞環境，

舞台也損害了麗江自然景觀;《希夷大理・望夫雲》因影響民生遭到當地人抗議。而且隨著遊客的逐年攀升,經常性的大量觀摩活動還可能會對當地的環境、生態帶來潛在、不可預估的不良影響。由此可見,實景演出雖風靡一時,卻很容易給景區生態留下「硬傷」。

(四)利益漏損現象嚴重

雖然大型實景演出刺激了當地經濟的發展,為社區居民帶來了一定的經濟收入,但卻存在著利益漏損嚴重的現象,致使土生土長的土著人經濟收入的增長速度,遠低於當地物價水平提高的速度,增加了當地居民生活的壓力。由於當地居民自身原有的限制性,無論是由種田搖身一變成為「演員」的農民,還是就近從事餐飲、旅遊、住宿等服務業的社區居民,其在大型實景演出的蓬勃發展所帶來的一系列「印象」經濟中,多數從事著收入偏低層面的工作。而收入較高層面的一些工作,比如相關企業的管理者,多由外地人擔任,就連參加實景演出的部分演員,許多也是具有一定演出功底的外地人。如此一來,其實為當地社區居民的生活帶來了更大的壓力。儘管實景劇的設計者一再強調演出的各種現實和潛在的利益,但仍然引起群眾和專家的各種質疑,而且也存在利益分配的不一致和暗箱操作等現象。

二、相應的對策與建議

任何新事物的發展,都是在探索中不斷前進。為了大型實景演出更好地發展,協調各相關主體之間的利益,謹防實景演出留下「硬傷」,我們可以採取一些措施。

(一)政府依法加強實景演出的管理

實景演出也並非不能存在,關鍵要依法管理。許多國家珍貴的

歷史古蹟和重要的原始生態區是不允許隨意進行商業演出或用於影視拍攝的，以防造成難以挽回的損害，我們在這些方面需要學習借鑑。中國實景演出主要選擇5A級景區，為避免對景觀的傷害，亟待從嚴管理。首先要盡量減少著名景區內動輒出現的實景演出，其次對必要的實景演出也不能放任自流，須實行嚴格申報、政府審批及環境評估，對景區生態可能造成危害的要堅決叫停，絕不能姑息。

另外，政府作為活動的監督者、利益的協調者，是發展的主導力量。旅遊業在發展過程中難以避免價值觀的衝突、權利的失衡、利益的分配不公等現象，而這就要求政府進行宏觀調控，因此政府必須參與旅遊項目的機制建立、目標設定、標準制定等並做出決策。就《印象·劉三姐》而言，政府處於輔助的地位，因此其角色定位有待轉變。儘管政府有向上級反映情況、爭取資金加強旅遊基礎設施建設的責任，但從項目的開發與管理的範圍來說，其更主要的職責是制定生態旅遊發展政策、總體戰略和規劃，全面管理、協調與生態旅遊有關的各項事宜。

（二）完善社區居民的參與管理

社區或社區居民是大型實景演出的參與者和受益者，也是實景演出能否持續發展的關鍵因素之所在。由於實景演出的特殊性，它是將「真實的地貌環境轉化為演出場地，將當地人及其日常生產、民俗民風、生活行為等轉化為藝術素材」的旅遊開發項目，因此社區居民是其中的參與者和受益者。同時，社區居民的認同、參與程度，對旅遊項目的發展具有決定性的作用，在一定程度上確保了當地傳統文化的真實性。所以，要將社區或社區居民納入到旅遊項目的決策、管理、利益分配體系中來，使其真正成為旅遊發展中的核心。當然，他們也應該承擔起相應的責任，提高自身對文化內涵的理解，培養良好的旅遊服務意識，樹立良好的當地居民形象，並積

極主動配合政府的決策和企業的正確行為。

（三）強化企業與旅遊者的社區責任意識

企業是大型實景演出的最大受益者與主要責任者，是發展的牽引力。作為項目的建設者，也是其中的最大的受益者，應該既有責任感又有專業能力。企業不僅需要具有經營管理的能力，更需要具備對傳統文化、自然生態的保護意識。所以企業必須將文化與自然環境的保護放在首位，這也是項目持續發展的基礎。另外，企業還應該承擔起引導居民的責任，以及教育與規範旅遊者行為的責任。

旅遊者是旅遊的享受者，也應是文化及自然的環保者，是發展必不可少的協助力量。文化項目類旅遊對旅遊者提出了更高的要求，對於實景演出更是如此。旅遊成行前他們應該詳細瞭解旅遊的具體內容以及當地的自然和文化，旅遊過程中要尊重當地的風俗習慣，透過與當地社區居民的接觸，促進不同文化間的瞭解和欣賞，並造成宣傳傳統文化的作用；同時旅遊者應該不對目的地自然環境造成不良影響，透過規範自身行為保持甚至改善當地的自然生態環境。

（四）建立公平的利益分配機制

為保障各個相關利益者的利益不受損害，確保總體利益最大化，就必須建立起一套公平合理的利益分配機制。首先，利益分配機制中社區或社區居民的利益必須置於首位。實景演出的本質應該是一種社區產業，因為社區居民在其中被視為一種旅遊資源被挖掘和開發，沒有社區居民就沒有實景演出的存在，所以應積極引導其參與旅遊發展決策，特別是在實際的旅遊利益分配中應該將其利益排在首位，並在保證居民合理利益的基礎上，協調好當地居民與其他利益相關者之間的利益處理。其次，成立事務協調委員會，建立合理的利益分配結構。選擇一定的各利益相關者代表成立事務協調委員會，以公開、公平、公正為指導原則，針對各方利益及矛盾，

進行協調溝通，保障各個利益主體的利益不受損害，確保總體利益達到最大。對各利益主體的行為進行監控，使每個利益主體的利益目標與整體目標方向一致，在相互協商後形成利益分配結構，促進景區持續健康發展。

（五）實行股金分紅制度，減少利益漏洞

股份合作制是當前旅遊業界就處理利益公平分配的一種可行的方法，股份合作制既保持了股份制籌措資金、按股分配和經營管理方面的內核，又吸收了股東參加勞動、按勞分配和公共積累等合作制的基本內容。如此觀之，這是保護社區或社區居民利益且有助於實現其有效參與的一種分配方式，並有利於各利益相關者之間利益的合理分配。就實景演出這種特殊旅遊產品而言，在對其旅遊資源進行資產評估的基礎上，當地社區或社區居民可以以旅遊資源的資產價值為依據進行股資折算入股，並折算成股權進行分紅，以參與股份分紅的途徑，改變當地居民的劣勢，擴大利益分配，增加其收入。

案 例 篇

第六章 「印象」系列實景演出

第一節 《印象·劉三姐》

一、演出概況

　　大型桂林山水實景演出《印象·劉三姐》是中國·灕江山水劇場的核心工程，由桂林廣維文華旅遊文化產業有限公司投資建設。它是由國家一級編劇梅帥元任總策劃、製作人，中國著名導演張藝謀和王潮歌、樊躍擔任導演，中外67位著名藝術家參與，歷時5年5個月的艱苦創作而完成的。它的演出方案經過109次的修改，有600多名經過特殊訓練的演員參與演出，是全世界第一部全新概念的山水實景演出。它以2公里的水域為表演舞台，12座山峰為背景，構成了迄今世界上最大的山水劇場。整個劇場共設座位2200個，其中普通座位2000個，貴賓座180個，總統席20個。

　　這部作品於2004年3月20日正式公演，獲得廣泛的認可，成為世界旅遊組織目的地最佳休閒渡假推薦景區。2004年11月，以桂林山水實景演出《印象·劉三姐》為核心項目的中國·灕江山水劇場（原劉三姐歌圩）成為國家首批文化產業示範基地。2005年4月，中國旅遊交易會與會代表指定觀看《印象·劉三姐》演出。《印象·劉三姐》在2005年7月榮獲「中國十大演出盛世獎」，2010年入選文化部和國家旅遊局聯合評選的《首批全國文化旅遊重點項目名錄———旅遊演出類》，2011年5月被國家商標局認定為

「中國馳名商標」，2012年榮登中國旅遊風雲榜高端旅遊品牌
「TOP10」。

二、形成過程

　　1998年，廣西壯族自治區文化廳提出發展文化產業的思路，
準備在利用廣西原有的文化意蘊（劉三姐）的基礎上，做一個把廣
西的民族文化同廣西旅遊結合起來的項目，並為此特別成立了廣西
文華藝術有限責任公司，投資20萬元作為啟動資金。時任廣西話
劇團和雜技團團長的梅帥元承擔了這一項任務。梅帥元經過思索，
提出了「山水實景演出」的理念。在策劃方案出來後，梅帥元找到
了中國著名導演張藝謀，張藝謀對此頗感興趣。於是張藝謀在
1998年底帶團隊來桂林選點，最終在陽朔選擇了灕江與田家河的
交匯處作為劇場，而此處正是當年電影《劉三姐》的主要拍攝之
地。

　　同時，為了吸引民間資本的參與，推動項目建設，該項目對外
進行招商引資。最終，廣西維尼綸集團有限公司宣布加入。廣維首
期投資3000萬元，並在2000年與廣西文華藝術有限責任公司共同
組建了桂林廣維文華旅遊文化產業有限公司具體負責這一項目。

　　在2003年的10月1日，「山水實景演出」第一次由理念變為現
實，導演組將一部由當地漁民和張藝謀灕江藝術學校學生為演員、
時長約1小時的《印象·劉三姐》的試演版呈現在觀眾面前。隨
後，經過不斷的修改完善，《印象·劉三姐》於2004年3月20日向
全國及全世界正式公演。

三、演出特點

（一）追求自然美與藝術美的融合

山水劇場坐落在灘江與田家河交匯處，與名聞遐邇的書僮山隔水相望；劇場幾乎全部被綠色包覆，種植有茶樹、鳳尾竹、草皮等，綠化率達到90%以上。山水劇場突破了傳統劇院的有限空間的限制，它以灘江的水、桂林的山這樣的自然風景為實景舞台，體現自然山水的秀麗、寧靜與壯美。堅持多中心、多角度、多視點的設計原則，使劇場台上台下渾然一體，180度的視角欣賞，開闊了表演的空間，讓觀眾身臨其境。正如張藝謀所說：「這是上帝預備的天然劇場。」而在這「天然劇場」中上演的《印象·劉三姐》透過色彩這一最具吸引力、感染力，最能刺激視覺和感官的要素的運用，充分展現了「有意味的形式」的藝術美。

2004年版大型山水實景演出《印象·劉三姐》分為七個部分，包括「序·山水傳說」「紅色印象·對歌」「綠色印象·家園」「金色印象·漁火」「藍色印象·情歌」「銀色印象·盛典」「尾聲·天地唱頌」。演出以「印象·劉三姐」為總題，包含「紅色、綠色、藍色、金色、銀色」五大主題色彩系列。在演出時，山峰的隱現，水鏡的倒影，煙雨的點綴，竹林的輕吟，月光的披灑隨時都會成為美妙的插曲。晴天的灘江，清風倒影特別迷人；煙雨灘江賜給人們的是另一種美的享受；細雨如紗，飄飄灑灑；雲霧繚繞，似在仙宮。演出正是利用晴、煙、雨、霧、春、夏、秋、冬不同的自然氣候，創造出無窮的神奇魅力，使那裡的演出每場都是新的。這也正是自然美和藝術美的融合所創造的視聽盛宴。

（二）追求原生態的理念

山水實景演出表達的一個最重要的藝術理念就是回歸生活。而《印象·劉三姐》以「原生態」為理念，將廣西獨特的劉三姐傳說、廣西歌謠文化、陽朔漁火文化融於演出之中，真實再現灘江兩岸壯、瑤、苗等少數民族的日常生活和民俗活動。一是原生態的服

裝。在1個小時的《印象‧劉三姐》演出中，廣西壯、瑤、苗、侗等少數民族文化和民族風情得到了不同程度的表現。在服裝配飾上，演員們穿著壯、瑤、苗、侗等各民族特有的服飾，佩戴各民族的配飾。二是原生態的表演。參與演出的演員共計600餘人，其中大約有300人是沿江五個村莊的漁民，還有一部分來自偏遠山村的侗族小歌手和少數民族地區的姑娘。劇中演出的道具是演員們日常生產生活所用的工具，演出場景也是他們日常生活的環境。演出就是當地農民的日常生活中的片斷。因此，從某種程度上說，灕江邊的表演者不是在表演，而是在生活，這正是他們對勞動和生命的表達方式，他們記錄著最真實、最自然的生產生活。

（三）追求人與自然的和諧

從演出內容和場景上來看，《印象‧劉三姐》以方圓兩公里的灕江水域為舞台，以12座山峰和廣袤天穹為背景，將壯族歌仙劉三姐的山歌、廣西少數民族風情、灕江漁火等多種元素創新組合，融入桂林山水之中，詮釋了人和自然的和諧關係。同時，在工程建造上，也最大限度地追求貼近自然、融於自然。水上舞台全部採用竹排搭建，不演出時可以全部拆散、隱蔽，對灕江水體及河床不造成影響。觀眾席依地勢而建，梯田造型，與環境協調，同時也考慮到了排洪的安全。劇場音響採用隱式設計，與環境融為一體，並巧妙利用山峰屏蔽及回聲，形成天然的立體聲效果。而人與自然和諧的體現還在於，這部實景演出本身就是人與上天共同的傑作。正如王潮歌所說：「演出效果隨著自然環境的變化每天都不一樣。比如，今天江上的風如果是面向觀眾吹的，你會特別清晰地聞到江水的味道；而在雨天，當所有觀眾都穿著雨衣在看演出的時候，你會是另一種感覺，遠處的山峰有時候會被雲霧環繞，燈光打上去的效果與平常又不一樣，所以說它總在變，老天每天都在與我們一起創作。

四、演出效益

（一）經濟效益

《印象·劉三姐》的公演，提高了當地的旅遊收入，增加了就業職位，促進了當地產業結構的調整升級，促進了縣域經濟的發展。《印象·劉三姐》從2004年3月正式公演以來，始終保持年均400多場，場均2000多人的穩定情勢。據統計，從2004—2013年，《印象·劉三姐》共安全演出近4500場，累計接待觀眾超過1000萬人次，其中接待境外觀眾（含港澳台地區）約200萬人次，繳納各項稅費近2億元。據推算，至今僅門票收入就應該超過10億元，而且該演出直接拉動了陽朔縣的經濟增長，使陽朔縣的旅遊收入有了大幅提升。在2013年，《印象·劉三姐》共安全演出518場，接待國內外觀眾135萬人次，其中接待境外觀眾（含港澳台地區）近17萬人次，給陽朔及桂林相關產業帶來了強大的拉動力。《印象·劉三姐》的公演，提高了旅遊產品豐富度，使陽朔縣有了可以夜間遊玩的項目，提高了遊客過夜率。

陽朔縣旅遊人數從2004年的320.2萬人次增加到2013年的1170.8萬人次，其中留宿人數從51.2萬人增加到430萬人次，床位數從10078張增加到42000張，旅遊收入從4.06億元增加到了60.5億元。

《印象·劉三姐》項目還增加了就業職位，提高了當地居民收入。項目演出需要600多名演員，其中300多名是當地村民。《印象·劉三姐》演出地所在的木山、管家、下莫、田家河、木山榨、白沙灣、貓仔山7個自然村，人口2700多人，其中就有200多人在演出中擔當拉紅綢、點漁火、舉旗、水上救護等任務。按每位村民每月在公司獲得1000～2000多元收入計算，每人每年可為家庭增收1.5萬～2萬多元；而其他村民透過開農家飯莊，在演出時段出售

一些小商品，也獲得了不少的收入。這種模式不僅解決了農村勞動力過剩的問題，同時也帶動了周邊村屯的鄉村旅遊，促進農民增收致富，促使農村勞動力向服務業轉移，推動了產業結構的優化。

（二）社會文化效益

《印象・劉三姐》所帶來的社會文化的積極效應突出地顯現在增強民族文化自信、傳承民族文化和提升當地農民素質等方面。

《印象・劉三姐》展示了以壯民族文化為代表的廣西民族文化，再現了灕江少數民族的生活狀態，能夠讓觀眾輕鬆地瞭解廣西少數民族的民俗文化。演出的成功讓當地的少數民族群眾認識到自己本民族文化的價值，增強了對本民族文化的認同感，有利於民族文化的傳承。同時，演出的成功帶給當地巨大的經濟效益，為民族文化傳承也提供了一定的經濟基礎。

經過《印象・劉三姐》演出項目的訓練，參演的農民的素質有了一定的提升，進而帶動了整個鄉村地區的文化風貌的轉變。據陽朔鎮代鎮長容志權介紹，當地過去很窮，賭博、偷盜、鬥毆現象不少。但是，現在大部分青壯年白天幹農活，晚上去演出，收入增多，生活充實。該項目與參加演出的農民簽訂了勞動用工合約，向他們支付薪資，為他們買保險，依法規範管理，對農民演職員的工作質量、勞動紀律進行考核，農民的組織紀律性和團隊意識明顯增強了，這有力地推動了民風的健康發展，形成文明和諧的局面。

第二節　《印象・麗江》

一、演出概況

《印象・麗江》是張藝謀、王潮歌、樊躍三位導演繼《印象・劉三姐》之後再次合作推出的又一部大型實景演出，由麗江玉龍雪

山印象旅遊文化產業有限公司投資經營，公司實際控制人為麗江玉龍雪山省級旅遊開發區管理委員會，該機構為麗江市人民政府下屬的對麗江玉龍雪山省級旅遊區進行統一管理的行政主管部門。《印象·麗江》一共分為兩篇，分別是雪山篇和古城篇。目前演出的是雪山篇，而古城篇因為無法解決聲光電與自然景觀的矛盾，並且涉及古城環保、古城維護、演出場所等各方面問題暫時無法實現在古城的上演。演出項目著作權歸北京印象創藝文化藝術中心所有，20年的現場表演權歸麗江玉龍雪山印象旅遊文化產業有限公司所有。北京印象創藝文化藝術中心按照實際收入的9%獲取演出收益。《印象·麗江》雪山篇於2006年7月23日在雲南麗江玉龍雪山的甘海子藍月谷劇場正式公演。演出劇場是用象徵著雲貴高原紅土地的紅色沙石砌成12米高、迂迴多層的圓形劇場，海拔達到3100米，是世界上最高的實景演出劇場。整個實景演出分六大部分，包括古道馬幫、對酒雪山、天上人間、打跳組歌、鼓舞祭天、祈福儀式；演出以壯麗的玉龍雪山為背景，有500名在當地招募的農民演員，歌舞表演匯聚了當地多個少數民族的傳統歌舞，但體現更多的是納西文化。

由於《印象·麗江》的演出所帶來的積極效應，國務院在2008年9月授予《印象·麗江》「全國民族團結進步模範集體」榮譽稱號。2008年12月，麗江市委、市政府召開了大香格里拉文化旅遊發展座談會，對麗江玉龍雪山印象旅遊文化產業有限公司和《印象·麗江》的主創團隊進行了表彰並授予「文化旅遊產業發展突出貢獻獎」。2010年11月，國家文化部、國家旅遊局和湖南省政府主辦了首屆中國國際文化旅遊節；在文化旅遊節上，《印象·麗江》獲得「首屆中國文化旅遊發展貢獻獎——影響中國旅遊的一部旅遊演出」的榮譽稱號。

二、形成過程

《印象‧麗江》的產生原因源於三個方面。

　　首先，是麗江市建設文化旅遊名市、旅遊經濟強市的需要。麗江在《麗江市國民經濟和社會發展第十一個五年規劃綱要》中明確提出要打造「文化旅遊名市」。麗江不僅具有高品質的自然資源，而且人文歷史資源也底蘊深厚。麗江在繼麗江古城成功申報為世界文化遺產之後，又成功申報了東巴古籍文獻世界記憶遺產等。麗江的民族文化旅遊資源具有獨特性、多元化、集聚化的特點，在充分保護的前提下，如何開發利用這些極具吸引力的旅遊資源，打造文化體驗遊，提升地區影響力和市場吸引力成了需要解決的問題。《印象‧麗江》項目正是麗江玉龍雪山印象旅遊文化產業有限公司按照麗江市委、市政府提出的「打造文化旅遊名市，建構和諧麗江」的戰略目標，為實現麗江旅遊知名品牌與張藝謀品牌的結合、少數民族民間生活元素與實景演出藝術的結合、少數民族文化藝術與大自然的結合而投資打造的。它也是麗江旅遊市場由「觀光型旅遊」到「休閒渡假型旅遊」轉變的一次探索，是讓遊客深入瞭解麗江民族文化，在文化中體驗旅遊的重要舉措。

　　其次，是保護雪山、古城，分流遊客的需要。大部分前來麗江旅遊的遊客都熱衷於爬雪山、逛古城，然而近幾年遊客數量的急劇增長也給雪山和古城帶來一定的壓力。儘管玉龍雪山常年積雪，上山遊客的增多也使雪山的雪位線開始出現上移。尤其是在旅遊旺季，遊客通常需要等上幾個小時才能乘索道上山。在雪山腳下遊客集散中心的旁邊打造一部實景山水演出不僅能夠獲得可觀的經濟效益，而且還能夠緩解雪山和古城的壓力，提高玉龍雪山的吸引力和遊客滿意度。《印象‧劉三姐》實景演出的大獲成功也讓麗江政府和投資者看到了山水實景演出的巨大經濟效益和吸引力。於是，2005年5月31日，張藝謀導演及其創作團隊簽約啟動「印象‧麗江」項目，2006年5月7日試演，同年7月23日正式公演。

最後，是麗江向國際旅遊城市邁進的需要。如今的麗江已經被越來越多的國內外人士所熟知，將麗江建設成為國際旅遊城市也是麗江市政府的一項長遠規劃。因此借助《印象‧麗江》的品牌效應來擴大麗江的國際影響力也是該項目誕生的主要緣由。

三、成功原因

《印象‧麗江》雪山篇的成功有兩個方面的原因，一方面是該部實景演出具有很強烈且難以複製的特點，能夠給人以震撼和美的享受；另一方面則是其具有出色的市場行銷和運作模式。

（一）《印象‧麗江》雪山篇特點

演出時間是白天而非夜晚。在白天演出難點就是整部實景演出充分暴露在觀眾眼底，出一點小的差錯都難以像《印象‧劉三姐》一樣借助夜晚來掩飾；同時，白天演出也就難以發揮絢麗多姿的燈光效果。但是，白天演出賦予了這部實景演出無可比擬的真實性，並且，白天演出也充分利用了玉龍雪山作為背景這一特色，展現了雪山的壯闊與優美。正如張藝謀所說「在雪山的映照下，構成白天演出的一大特色，反而成為一種全新的體驗」，「這是一場看不見任何藝術修飾的演出，決不諂媚。如同從未長過花的土地，暴露在烈日下的岩石，被流水沖刷過的河床一般裸露而直白」，導演王潮歌說「這是一場用心靈觀看的演出」，導演樊躍則說「這是我們白日裡做的夢」。

演員的本色演出。麗江市有著中國唯一的一個納西族自治縣，縣內居民以納西族為主，兼有白族、彝族、傈僳族、普米族等少數民族。印象麗江公司根據表演定位的要求，先後組織過數十次的演員招募活動，到農村特別是偏遠地區招聘了大批的農民演員。《印象‧麗江》的演出人員就是由400名來自當地10個少數民族的群眾

演員組成，他們是來自雲南16個鄉下村莊的普通農民，陣容龐大，全部本色出演。

民族元素的大量融入。《印象·麗江》融入了大量納西族的民族元素，如服裝和音樂。音樂以民族音樂為主，特別是納西古樂，以其獨特的師徒傳承方式流傳至今，是民族文化保存和交流的歷史見證，是中國古代音樂寶貴遺產，為演出增色不少。《印象·麗江》的音樂取材來自納西族民間歌曲《窩熱熱》《白沙細樂駕》等，而全劇的音樂作曲者張幕在進行音樂創作的時候採用了西洋管絃樂作為伴奏再輔以前衛的電子音效，使其更具專業性。

演出主題富有特色。《印象·麗江》是一場真正意義上的蕩滌靈魂的盛宴。在《印象·麗江》的系列實景演出中，並沒有所謂的主題和具體的故事，而是表達三個導演對麗江的個性體驗，如第一部分「雪山篇」是與山的對話，表現的是人們從四面八方來到麗江，體驗生命與自然的緊密關係；第二部分便是人們攀登玉龍雪山，遊歷麗江古城，從而與生活對話。

（二）《印象·麗江》的有效市場運作

《印象·麗江》的成功，有效的市場運作造成了至關重要的作用。在2006年開始時，每天演一場，觀看人數最少的時候只有100至200名觀眾，最多時也只有300至400名觀眾，演出經營十分艱難。在2007年，《印象·麗江》開始調整思路，以大品牌、大製作、大導演為賣點，重新制訂了相應的行銷策略與目標。首先是加強和旅行社的合作，拓寬銷售管道。《印象·麗江》的客源中，團隊客人占了85%，散客只占15%，因此和旅行社的合作至關重要。公司利用網站、戶外廣告、媒體刊物平面廣告以及組織參加各類旅遊交易會、推薦會等行銷活動，進行了有針對性的對外宣傳拓展，透過名媒、名企、名人等社會資源和管道，達到一定的對外宣傳效果，加快了《印象·麗江》演出「納入旅行社行程化」的進

程。其次，積極融入麗江大玉龍景區的建構中，並從中獲得極大利益。所謂「麗江大玉龍」的景區就是一種景區的經營權整合模式，它是將玉水寨、東巴谷、東巴萬神園、玉柱擎天、東巴王國、玉峰寺等景區與玉龍雪山景區一道聯合打造大玉龍雪山景區，由玉龍雪山景區管理投資公司對六個景點的經營權實行統一管理，推出以玉龍雪山為軸心任意添加其他景區的旅遊線路＋玉水寨＋東巴谷的產品線路。該線路對外報價為190元，對觀看「印象·麗江」的客人實行該產品的半價優惠制。在銷售「麗江大玉龍」旅遊景區門票的時候，凡購買190元聯票的遊客可免費遊玉峰寺、玉柱擎天、玉水寨、東巴谷、東巴萬神園、東巴王國等景區。遊客也可根據需求進行單點購買。在單點購買時，玉龍雪山景區門票仍為190元，其餘景區按其票面價值購買。這種商業化的捆綁銷售為《印象·麗江》輸送了大量客源。目前，各旅行社主要是以「大玉龍＋印象·麗江」聯票形式組團遊覽玉龍雪山景區。

另外，印象麗江旅遊文化產業有限公司以「產品質量是企業生存和發展的根本」為指導方針，加強與導演組的合作，簽訂了《印象麗江品質維護協議》，約定每年至少由導演組到現場進行四次節目品質維護，加強對現場演出質量的管理。

四、演出效益

（一）經濟效益

《印象·麗江》雪山篇的經濟效益主要體現在增加就業、促進麗江旅遊業的發展、推動麗江旅遊的轉型升級方面。《印象·麗江》雪山篇從2008年開始轉虧為盈，接待遊客65萬人，盈利300萬元，到2012年，演出場次達到929次，接待遊客208萬人，營業收入達到2.3億元。隨著演出走向成功，演員的收入水平也明顯提

高，至2011年員工的平均月薪資已經達到2700元以上，養活了一個520人的演出團隊，有效地緩解了就業問題，帶動了當地農民致富。並且，相關人員調查顯示，以往遊客在麗江的停留時間僅為1.65天，《印象·麗江》雪山篇的推出增加了遊客遊覽線路，將遊客在麗江滯留的時間提升為2天以上，由此增加了遊覽車、餐廳、酒店等相關行業的收入。

《印象·麗江》也為麗江這一國際旅遊目的地、世界文化遺產地注入了新的文化內涵，推動了麗江由「小資麗江」到「文化麗江」的轉變，由「觀光型旅遊」到「休閒渡假型旅遊」的轉變。

（二）社會效益

《印象·麗江》是由500多人組成的團隊來營運的，其中管理層有100多人，演員大約有400多人。這500多名員工是由漢、納西、彝、普米、傈僳、白、苗、藏、回等10多個民族組成的。如何協調各民族之間的關係，消除彼此在民族、習俗、地域文化上的隔閡，加強演員之間的相互配合，保障演出質量，是一大難題。而印象麗江公司始終把民族團結作為一個重點，組織幹部職工開展學先進、見行動、為民族大團結增光彩的活動；還充分利用基層文化陣地，引導廣大演職工學習科學文化知識，學習各民族不同的習俗文化，舉辦了納西族「三朵節」、彝族「火把節」、傈僳族「闊時節」等民族節慶活動，促進各少數民族演員之間的文化、生活交流，加強了民族團結。

（三）文化效益

民族文化是麗江古城的靈魂，這裡的東巴文化是當地納西人最引以為傲的民族文化精髓，是納西族古代文化發展的高峰。《印象·麗江》上演展示了納西族的東巴文化，造成了挖掘和保護民族文化的作用，同時也豐富了麗江旅遊的文化元素，並且開啟了旅遊雲南向文化雲南的轉變。

第三節　《印象‧普陀》

一、演出概況

　　項目投資近2億元的《印象‧普陀》是印象系列大型實景演出的第六部，是由著名導演張藝謀任藝術顧問，著名導演王潮歌、樊躍為總導演，歷時兩年，經數百次精密修改，最終在2010年12月31日以辭舊迎新的祈福儀式進行試演，於2011年3月1日正式公演。演出借佛教文化的大愛、善意、美德與自悟為主題元素，融場景、聲光與表演為一體，表達人類社會中的共通情感，體驗生命之美。《印象‧普陀》劇場能容納2010位觀眾，其中直徑達56米的360度旋轉觀眾席，是全國最大、國際領先的旋轉觀眾席。

　　演出劇場選在朱家尖風景區的觀音文化苑，它與「海天佛國」普陀山隔海相望。觀音文化苑景區面積達1.2平方公里，它是以豐富的自然景觀為基礎，憑藉歷史淵源融入觀音文化內涵，使自然景觀與人文景觀有機結合，相得益彰。《印象‧普陀》在保有原本實景的前提下，完美結合了觀音文化苑景區的地域特性，將場景、聲光與表演融為一體，演出效果令人讚嘆。

　　該部實景演出在2013年經過較大幅度的改版，融入了更多的舟山地域文化特色，由佛緣、心訴、求佛、向佛、悟佛、普度、皈佛、佛性、修行、解脫、祈福共十一個章節組成。

　　在2010年，《印象‧普陀》被浙江省文化廳、浙江省旅遊局評為《浙江省文化旅遊演出重點推薦項目》，被浙江省委宣傳部評為《浙江省文化產業重點工程》，被浙江省旅遊局評為浙江省文化旅遊精品景區。

二、項目由來

　　《印象·普陀》這部實景演出，是普陀一直追尋的結果。自2007年《印象·劉三姐》上演以來，各地注意到大型的山水實景演出對地方旅遊經濟的帶動作用，它帶給遊客一種新的審美體驗，傳播了當地文化。而普陀地區也正需要項目出來提升普陀旅遊的文化內涵，完善「吃、住、行、遊、購、娛」六要素的建設。以海天佛國、海上風光、海洋文化、海島渡假為特色的普陀旅遊發展已經較為成熟，但是其文化內涵滲入不夠，深厚的文化底蘊尚未被充分挖掘。普陀區副區長王旭光就曾坦言：「這裡旅遊資源很豐富，旅遊產業發展很快，但提供給遊客的娛樂項目還不是很豐富，特別是晚上的活動較少。普陀一直在思考，是否可以做一部融旅遊、文化、宗教為一體的精品大戲，來滿足遊客的娛樂需要。」

　　《浙江海洋經濟發展示範區規劃》中指出，發展濱海旅遊業要重點建設普陀山—朱家尖—桃花島、寧波—定海—岱山等旅遊板塊。因而在區域旅遊發展中，《印象·普陀》對於普陀區具有重要意義，它是產業鏈條長、涉及面廣的戰略性產業，能夠帶動地區其他產業的增長。普陀尤其看重這樣一部實景演出，而印象團隊也看好普陀實景演出的市場前景。於是，由Impression Greative Inc.、普陀區國有資產投資經營有限公司、北京印象山水文化藝術有限公司分別按49%、30%、21%的比例合資成立舟山普陀印象旅遊文化發展有限公司，註冊資本達8000萬元人民幣，邀請張藝謀、王潮歌、樊躍三位著名導演，合力打造《印象·普陀》大型實景演出，並由該公司負責實景演出的營運與管理。該公司也是浙江省文化產業發展「122」工程首批重點扶持企業。

三、成功經驗

（一）整體創意不可複製

每一部印象系列的實景演出都是獨特的、不可複製的，印象系列成功的重要法寶也是將這種獨特性發揮到極致。每一部實景演出的獨特性突出地體現在實景演出與當地特色文化、地域景觀的融合上，並且，每一部印象系列演出在舞台元素和表演形式的結合上也不盡相同。《印象・普陀》演出以佛教文化和海洋民俗為依託，在海天佛國的大背景下，傾力打造觀音文化，巧妙融合了藝術、旅遊、宗教和地域文化，具有鮮明的藝術個性和獨特的旅遊品味。在演出設計上，《印象・普陀》與觀眾的互動性大大加強。該部實景演出從演出至今，經過三次大的改版，無論節目上的變化有多大，在演出互動性方面卻只有加強而沒有減弱。

在劇場建設和表演呈現上，《印象・普陀》堅持印象系列所秉承的自然環保原則：保有原本自然實景的前提下，將需要的燈光、道具、節目串排用最巧妙的方式融入其中，絕不破壞和挪移。主創人員在充分利用能容納2010位觀眾、直徑達56米的360度旋轉觀眾席的基礎上，採用魔術大師大衛魔幻般的變景術，打造出效果絕妙的魔幻劇場。與其他的印象系列相比，《印象・普陀》雖然占地面積較小，但透過場景的變幻，營造出了磅礴大器的氛圍。

（二）靈活經營，反應迅速

2011年3月1日《印象・普陀》正式公演。在最初的一年，《印象・普陀》也頻頻出現觀眾不多的窘況，上座率僅兩成。為了改變窘況，《印象・普陀》在行銷策略和演出本身這兩方面做出了調整。

在市場行銷方面，緊跟舟山旅遊市場形勢變化，制定具有市場針對性的行銷策略，行銷手段變得更加直接有效。在2012年初，實施了三大行銷措施。一是提出更加優惠的政策，積極鼓勵本地旅

行社帶來客源，提升上座率；二是加強對主要客源地的行銷，如福建、上海、南京、安徽等地，《印象‧普陀》派專職行銷員去當地駐地行銷；三是每月推出主題優惠行銷活動，擴大《印象‧普陀》的知曉率和知名度。在2013年初，又推出三大行銷新措施，進一步提高知名度，招徠遊客。一是成立「自駕遊服務中心」，針對自駕遊遊客開發包含遊覽普陀各大景點、住宿、觀看《印象‧普陀》的優惠線路，借助江浙滬各大旅行社進行推廣；二是與攜程旅遊網、途牛旅遊網等中國各大知名旅遊網站平台合作，借助其影響力打包銷售門票，提高知名度；三是針對寧波地域客戶推出「同城待遇」優惠措施，寧波地區的觀眾可與本地觀眾享受同等的主題優惠活動待遇。並且，在2014年有步驟、有計劃地實施「112233行銷工程」（簡稱123工程），建立了全新的業務合作對象體系平台。「1」指舟山市內及市外各100位與大劇場有良好關係及業務往來的導遊；「2」指市內及市外各10家重點旅行社（其中市外的包括網路合作單位）；「3」指建設與市內的30家酒店、飯店、企業及市外的30家（包括10所教育機構、10家自駕遊俱樂部、10家大中型企業單位）企業共享的網路平台，及時送達相關訊息，以此來搭建與「印象普陀」大劇場具有密切合作關係的業務對象的交流，為行銷工作的重點拜訪或年終回訪提供相關訊息。上述措施，提高了《印象‧普陀》的知名度，提升了上座率。在2012年《印象‧普陀》的觀眾只有13.5萬人次，2013年則達到20.5萬人次。

（三）注重觀眾反饋，貼近市場

在演出方面，根據觀眾的反應，及時對《印象‧普陀》的演出內容及形式進行調整。自2011年3月正式公演至今，該部實景演出已經進行了三次大的調整，在一步步向市場需求靠攏中得到完善。實景演出定期向觀眾發放意見徵求表和調查表，在大量蒐集意見的基礎上，形成指導意見來改變、完善表演內容，讓演出更加貼近觀眾、貼近市場。例如，在2013年6月，劇組全體演職人員對《印

象‧普陀》進行了一次主題的顛覆性改版，在刪除部分節目的基礎上引入「祈福法會」，即在每場演出中，請一名法師現場主持祈福法會，使觀眾的情景體驗更加生動難忘。

（四）積極搶占自駕遊市場

隨著舟山旅遊業的快速發展，來自江浙滬，甚至福建、廣東的自駕遊散客也越來越多，而且呈快速增長的趨勢。據普陀印象旅遊文化發展有限公司總經理樂科亮介紹，2013年公司曾對目的地遊客總人數、遊客來源結構以及消費方式等進行了綜合分析，發現普陀旅遊最明顯的特點是自由行，散客占旅遊總人數的80%，這也是普陀跟其他印象系列所在地最大的差異。而分析《印象‧普陀》的觀眾群，散客則占60%。如何擴大市場影響力，將散客轉化為《印象‧普陀》的觀眾，成為目前旅遊市場形勢下《印象‧普陀》的緊急任務。為此，公司推出了「自遊寶」小冊子，聯合朱家尖和普陀山景區推出了三大類9種優惠套餐，如星級酒店＋普陀山門票＋印象普陀等，使產品更加符合遊客需求。

四、效益分析

自2011年3月《印象‧普陀》公演以來，共接待遊客66.78萬人次，年均增長率達28.9%，創造門票收入8500萬元，年均增長率達35.8%。此外，演出有效帶動了周邊地區餐飲、住宿、娛樂等行業的發展，它已經成為一個帶動遊客消費的重要平台，拉長了旅遊產業鏈。以朱家尖地區為例，《印象‧普陀》的公演，就帶動了該地區「漁家樂」和民宿的發展，提高了當地居民的收入水平。同時，民間資本也因《印象‧普陀》而競逐於普陀地區。根據普陀區旅遊局相關數據顯示，2010年該區全年在建的重點旅遊項目有15個，實際完成投資11億元。而且，高星級酒店、重點景區、旅遊新型業態、旅遊文化項目成為投資、建設的熱點，其中大多數投資來自民間資本。

《印象·普陀》已成為舟山旅遊金名片，也是普陀新十景之一。《印象·普陀》完美結合了普陀的觀音文化與地域特性，將場景、聲光與表演融為一體，帶給觀眾一場視覺盛宴的同時，又給觀眾一次心靈的洗滌。隨著知名度的進一步提高和影響力的擴大，它已經成為舟山旅遊的金名片，同沈院、蓮花島、夜排檔、桃花島白雀寺等入選「普陀新十景」。

第四節 《印象·西湖》

一、演出概況

《印象·西湖》是由杭州市委市政府、浙江廣播電視集團及浙江凱恩集團共同組建的杭州印象西湖文化發展有限公司投資1億多，由著名導演張藝謀、王潮歌、樊躍「鐵三角」導演團隊在繼《印象·劉三姐》《印象·麗江》之後製作的又一部「印象」系列實景演出，音樂由日本音樂家喜多郎擔綱，張靚穎主唱。該部實景演出於2007年3月30號在西湖的岳湖景區公演。整部演出分為五個章節，分別是《相見》《相愛》《離別》《追憶》和《印象》；演出以許仙與白娘子、梁山伯與祝英台等流傳千古的愛情故事為創作泉源，深入挖掘杭州的古老民間傳說、神話，使西湖人文歷史的代表性元素得以重現。

二、演出劇情

全劇以各種虛幻的西湖景色片段構成，從小船載著「許仙」登上「水中閣樓」開始，所有的表演都沒有故事，只是一種意向的傳達。主要由相見、相愛、離別、追憶、印象五個章節組成，訴說了一段人鶴傳奇，又似乎是白娘子與許仙愛情的再現。

第一幕：相見

一隻白鶴從遙遠的天際飛來，幻化為年輕書生，瀟灑落下，信步而來。正在此時，另一隻白鶴翩然而至，幻化成女子，兩人一見鍾情。一場美如幻境的雨霧之中，二人的愛情信物，竟然也是一把帶著憂愁的絹傘。人們似乎見到了當年許仙與白娘子定情的美好瞬間。

第二幕：相愛

西湖的魚，從來都是有靈性的！它們在愛湖裡，自在追逐，歡暢遊弋。恰似戲樓船上，正在演繹著來自人間的一幕優雅的「魚水之歡」。

第三幕：離別

快樂的時光像煙花一樣短暫。鼓陣轟鳴，象徵著一場情事的磨難，暗喻出一種無形而龐大的勢力要將二人阻隔。那幻化成女子的白鶴終於在掙扎中死去......就像許仙和白娘子的悲劇故事一樣。而那人鶴的淒美離別，卻贏得了無數如羽毛般潔白的讚歎。

第四幕：追憶

書生白鶴再次回到了當初與愛人相遇的地方。踏夢重來，美景尤在，縱使眼前走過無數女子，怎奈斯人已去。他想到了為二人而生的那場雨，追尋了曾經結髮盟誓的那條船。那曾經的愛人，只能在一個隱約的空間裡閃爍，只能在冥冥之中，用心靈將之召喚。書生的徘徊回憶，凝結著美好、悔恨、嚮往和無奈。

第五幕：印象

正如這湖，優美，婉約，厚重，空靈，哀而不傷；也如西湖中傳說的愛情。那對白鶴伴侶再次於夢境中悠然浮現，踏水遠去。此時，卻有一種週而復始、生生不息的溫情，向你緩緩而來，帶你進

入那不可雕琢、謎一般的終極瞬間。

三、項目由來

早在2004年，杭州市便提出了杭州旅遊的「241」工程，即讓中外遊客在杭州多逗留24小時，讓杭州年旅遊收入多增加100億元。要延長遊客逗留時間，杭州夜遊項目必不可少。而杭州夜遊市場卻是不溫不火，難以吸引遊客。杭州的「東方休閒之都」和「國際風景旅遊城市」也迫切需要杭州夜遊市場的支撐。在《印象·西湖》以前，杭州市場上的夜遊項目不多，主要有演藝和遊覽兩種類型。如：新湖濱、河坊街、黃龍洞、城隍閣、雷峰塔等景點以賞景遊覽為主，湖心亭月光溫馨演藝遊、宋城千古情、西湖之夜以及正在開發的夢幻未來以演藝為主。

但是從整體上看，杭城夜遊的內容單一，吸引力不足。杭州迫切需要打造一個既能體現西湖美景，提升西湖品味，又能延長遊客停留時間，刺激遊客消費，帶動相關產業發展的旅遊項目。在經過長期慎重的研究、醞釀、論證後，杭州選擇了《印象·西湖》項目。杭州希望該項目能夠讓遊客在一個多小時的時間內初步領略杭州西湖的精華與內涵，進而吸引更多的遊客在杭州駐留，讓遊客更為深入地品味西湖人文。

四、成功原因

（一）成功攻克環保難題

《印象·西湖》項目一開始就受到社會的廣泛關注。《印象·西湖》的演出場所位於國家重點風景區和重點文物保護區——西湖，而該部大型實景演出會不會對西湖的自然環境、歷史風貌造成

破壞，這是人們關注的焦點。在項目剛啟動時，主管部門便提出了「生態第一，保護第一」的原則。如何在將《印象‧西湖》工程對周邊環境的負面影響降低的同時保證實景演出的品質，做到「展示西湖，提升西湖」，是項目組需擔負的責任同樣也是他們面臨的最大困難。為了有效保護環境，提升景觀質量，從項目選址、可行性研究直至實施，在環保部門對項目評估的基礎上，項目組先後60多次組織專家對工程中的環境保護問題反覆進行科學論證和多方案比選優化，最終形成了科學、環保、安全、可靠的實施方案。項目組對觀眾座椅、舞台、音響、燈光等演出設施方案進行反覆的討論、比選和優化，最終確定的設計、安裝、施工方案全部按照可組裝、可拆卸、可移動的原則進行。例如水下舞台、移動看台、獨立耳機、隱蔽式燈光等，均是在此原則指導下建造的。看台是可收縮可移動式的，每天演出前打開，演完收起入庫。音響燈光也設計為強指向性音響和隱蔽式燈光，演出前用拖船拖出，結束後立即拖走，在提供晚間藝術享受的同時，也保證白天遊人正常的遊湖，真正做到了還湖於民。項目組透過不斷的努力，克服了環保這一大難題，將演出與西湖的美麗風景融為一體，實現環保與藝術的完美結合，打造了一部完美的、震撼人心的演出。

（二）占據文化、民俗、風景等地域優勢

「上有天堂，下有蘇杭」，杭州自古便吸引著無數遊客，而西湖則是到杭州的必遊之地。西湖十景中的蘇堤、雷峰塔等，都是《印象‧西湖》天然的舞台布景。《印象‧西湖》也是全世界唯一沒有劇場的演出，它緊緊圍繞「雨」的意象來貫穿整場演出，以「雨」來體現西湖的精髓與韻味。劇中集中展示了西湖的歷史文化典故，從白娘子的傳奇到唐宋千年的詩篇，都是演出的一部分，許仙、白素貞、梁山伯、祝英台等和杭州有關的歷史傳說人物都以意象的形式出現在劇中。

五、效益分析

（一）促進夜遊市場發展

《印象‧西湖》項目的上演，開拓了杭州旅遊產業發展的新路徑，尤其能夠讓諸多遊客在夜間駐足，從而拉動夜間旅遊市場的消費，為杭州市贏得了新的經濟效益。杭州雖是旅遊名城，但夜遊市場並不繁榮。杭州的夜遊市場，經營了20年，但始終不溫不火，不成氣候。其主要問題便是夜遊內容單一，缺乏一個在中國旅遊界有影響力、有知名度的產品。而《印象‧西湖》的上演，延長了遊客的逗留時間，有力地帶動了餐飲住宿業的發展，推動了杭州夜遊市場的繁榮。2007年《印象‧西湖》首演，到2010年，演出盈利已達6000萬元以上。

（二）提升城市形象

《印象‧西湖》提升了杭州的美譽度，是杭州旅遊的金名片，許多外國友人因為《印象‧西湖》而瞭解杭州這個城市。2009年10月13日，「第51屆世界旅遊記者協會（FIJET）大會」的250名資深記者慕名觀看《印象‧西湖》。這些記者來自美國、加拿大、英國、法國、荷蘭、俄羅斯、義大利、比利時、墨西哥、土耳其等22個國家的147家媒體，大多都是第一次來杭州。他們在杭州僅停留一晚，特地選擇來看《印象‧西湖》。臺灣、日本及韓國等媒體也慕名而來，對《印象‧西湖》進行全方位報導。臺灣東森集團旗下電視台的幾個頻道，對《印象‧西湖》進行了多角度的採訪，並用了一個月的時間熱播了長度為15分鐘的《印象‧湖》專題報導；日本全日空雜誌用了14個彩版對《印象‧西湖》進行了全方位報導；新加坡《聯合早報》專程前來，對《印象‧西湖》進行了專訪；美國紐約《僑報》更是用整版的篇幅刊登了有關《印象‧西湖》的觀後感及相關訊息。這些都使杭州浪漫的人文氣息和西湖的

知名度有了更大的提升。

《印象‧西湖》曾聯合《杭州日報》開展大型惠民活動，邀請了1200名市民免費觀看《印象‧西湖》。隨後，又邀請數百名殘疾人朋友免費觀看。聯合《杭州日報》開展了「我和我的中國‧印象西湖：慶祝新中國成立60週年」大型互動活動，免費邀請了60對幸福的人，共同感受「生活品質之城」杭州給人們帶來的幸福。這些溫情的活動，提升了杭州的城市形象，提高了居民的認同感和榮譽感。

（三）促進周邊環境改善與商業布局優化

《印象‧西湖》項目的建設帶動了周邊環境的改善和商業布局的優化。《印象‧西湖》對岳湖景區進行了排汙設施完善、湖底泥疏濬、遊船碼頭建築拆除、商業設施立面整治、植被充實調整等綜合整治，以確保岳湖區域原有的自然特色和風貌不僅不受到破壞，而且達到「整治、優化環境，提升景觀質量」的目標。一直以來，岳湖區域商家經營服務設施陳舊、商品雷同、陳列凌亂，店招店牌不規範，服務等級不高。商家為追求個人利益，隨意擴面經營，倚門設攤等現象時有發生。項目組透過「整、減、引」的調整思路，引導周邊商家逐步銷售印象西湖衍生的旅遊紀念品、開闢與演出相匹配的各種休閒場所，滿足白天和夜間不同遊客的消費需求。透過政府規劃、市場引導等措施，形成多元化、多層次，具有豐富文化內涵的商業格局。

在環境建築整治中，《印象‧西湖》對岳湖口所有商家店面進行牆面粉刷5000餘平方米，拆除有礙觀瞻的空調設備和室外管線，對部分空調室外機進行裝飾和隱藏，合理布置電力、電線等設施；清理屋頂瓦草和雜物，整修小青瓦屋面，統一建築風格。跨虹橋邊的常宅，其外牆面的顏色經過調整，與環境顯得更加協調。經過整治，岳湖地區的環境面貌得到了極大改善。

同時，《印象·西湖》調整和完善了周邊植物配置。透過種植高大喬木、增加植物種類、優化喬灌木的景觀配置，形成了豐富的植物林冠線。透過完善原有水系，補種水生植物，有效改善了岳湖景區內的水質。「印象西湖」項目環境整治工程不僅未減少綠地面積，反而使該區域「綠量」有了大面積增加。在此次環境整治中，新種喬灌木30多個品種、2000餘株，新增灌木地被植物10餘萬株，增加水生植物2000餘平方米。

第五節 《印象·大紅袍》

一、演出概況

總投資約2億元的《印象·大紅袍》是「印象鐵三角」繼《印象·劉三姐》《印象·麗江》《印象·西湖》《印象·海南島》之後創作的第五個印象作品，也是第一部以世界自然與文化雙遺產地──武夷山為地域背景，以武夷山茶文化為表現主題的大型實景演出。《印象·大紅袍》於2010年3月29日在印象大紅袍劇場正式公演。

劇場地理位置得天獨厚，演出舞台坐落在武夷山國家旅遊渡假區武夷茶博園西南角、崇陽溪東側河岸，背倚風光綺麗的武夷山水，占地面積約為11.2畝，為配合燈光布置，總使用面積超過300畝。表演舞台是由環繞在旋轉觀眾席周圍的仿古民居表演區、高地表演區、沙洲地表演區與河道表演區等共同組成，其中，仿古民居表演區借鑑了武夷山下梅古民居的建築元素。整場演出歷時70分鐘，由300名演員共同完成。

二、項目由來

　　武夷山市致力於打造《印象‧大紅袍》這樣一部實景演出的原因，是希望借助於實景演出豐富旅遊產品，改變「白天看山水，晚上睡大覺，白天多晚上少，晴天多雨天少，靜態多動態少，中國多國外少」的旅遊現狀，優化武夷山市的旅遊產品結構，推動武夷山旅遊由自然觀光向休閒渡假轉型。

　　武夷山市在當時也迫切需要一個文化產業項目，能夠弘揚武夷山文化，滿足老百姓的精神文化需求，並且能夠創建一個新的品牌，豐富武夷山品牌體系，助推武夷山市品牌行銷。

　　經過很長時間的考慮，到了2006年的秋天，武夷山市想到了張藝謀的「印象」系列，認為它能夠契合武夷山的特質和需求，能把武夷山市的比較優勢，包括核心競爭力、生態、文化遺產、茶鄉等元素，透過這一方式表現出來。打造這樣一部實景演出，也符合市長胡書仁所要追求的「這座城市的整體利益的最大化，並要可持續，而不是追求某個項目眼前的短期的既得利益」。

　　為了減少項目阻力，分攤風險，市長胡書仁堅持要求「印象」團隊參股，跟他們結成利益共同體。之前的4個項目，「印象」團隊都是只收版稅不參股，因此，經過很長時間的談判，「印象」團隊同意在費用不減的情況下，以參股的方式共同經營，在項目按質按期完成後，導演組三人可獲得20%的股份。胡書仁還要求項目以總承包制進行。原因在於「據他瞭解，麗江、西湖後來的投資都超過了原定價格的2～3倍」。雖然導演不同意且反應強烈，但胡書仁堅持一定要實行總承包，外加10%的不可預見性彈性。最終，雙方達成一致。為了贏得上級政府的大力支持，胡書仁還分出部分的股權給上級單位南平市政府。但同時武夷山市政府控股51%，為上市準備。為此，在2009年註冊資金1.125億人民幣，成立了印象大紅袍有限公司。

三、發展大事記

2008年1月29日，正式成立印象大紅袍項目籌建組，陸續從景區管委會、市文體局、環保局、教育局、茶業局等單位抽調工作人員，組建工作團隊開展工作。

2008年7月10日，武夷山旅遊（集團）有限公司與北京印象創新文化有限公司簽訂了《印象大紅袍山水實景演出項目製作總承包合約》《印象大紅袍山水實景演出項目總導演服務合約》。

2009年1月21日，武夷山印象大紅袍文化旅遊有限公司依法經工商註冊登記，正式成立。

2009年7月5日，印象大紅袍藝術團正式成立。透過多次招聘、面試活動，藝術團將招錄的236位學員集中進行基礎性培訓。

2009年7月15日，《印象·大紅袍》項目景觀工程開始動工，並於9月15日完工。

2010年1月24日晚8點，大型山水實景演出《印象·大紅袍》，在武夷山印象劇場順利舉行了首場試演。

2010年3月29日《印象·大紅袍》正式公演。《印象·大紅袍》榮獲「省文化產業基地」和「海峽旅遊最佳創意獎」。

2010年5月，北京導演組對《印象·大紅袍》山水實景演出的戲劇部分進行節目改版，節目改版後獲得觀眾的好評。

2010年7月29日，印象大紅袍公司隆重舉辦「我們一起走過」藝術團週年慶典晚會。

2010年9月18日，公司正式由「武夷山印象大紅袍文化旅遊有限公司」更名為「印象大紅袍有限公司」。

2011年3月29日晚，印象大紅袍隆重舉辦「山水華章」公演週

年慶典晚會。中共福建省委宣傳部發來賀電。

2013年12月，《印象·大紅袍》完成自演出以來最大的改版。

截至2015年1月15日，《印象·大紅袍》共演出1888場，接待觀眾243萬人次。

四、演出特色

（一）360度旋轉觀眾席

360度旋轉觀眾席打破了傳統劇場的空間侷限性，突破了傳統劇場中觀眾與舞台的對立局面。觀眾席位於印象劇場中央，擁有坐席1988個，5分鐘內即可完成一次360度平穩旋轉，在近乎是一個環形的劇場範圍內，以觀眾席為坐標原點，山川、樓閣、草木、溪流環立左右，劇場舞台視覺總長度達12000米，是世界上最長的舞台，並且史無前例地利用了15塊電影銀幕融入到自然山水之中，呈現出了多屏幕矩陣式超寬實景電影場面。

整個劇場可分為梯田、茶樓、平地、水域四個表演區域，四面舞台相連，可綿延出萬米長卷的壯闊氣象，所有節目都在這四個舞台上呈現。表演區域以聯動式捲軸方式呈現，同時借鑑了電影的逐格播放理念，從而解決了傳統演出中節目之間銜接時的換場空隙，使得整場演出渾然一體，最大限度地滿足觀眾的視聽願望。

（二）實景電影的融合

在《印象·大紅袍》70分鐘的演出時間裡，實景電影是其中最長的一個演出環節，也是最大看點。它是以真實的山水景觀為放映空間，在大自然的草木中，在人眼可接受的視覺寬度內，有層次地安放15塊電影銀幕，經過藝術處理，電影銀幕完美融入到草木

之中，難辨真假。

（三）茶文化的完美展現

《印象・大紅袍》以武夷山世界文化遺產之一茶文化和被列入國家第一批非物質文化遺產名錄之武夷岩茶（大紅袍）製作技藝為載體，糅合武夷山傳統歷史文化，透過藝術形式展現武夷山文化與自然雙遺產的內涵，實現了武夷山自然山水、歷史文化、人文藝術的融合，體現了山水、人文的和諧之美。

五、演出效益

《印象・大紅袍》自2010年1月開演以來，共上演1888場，接待觀眾243萬人次，平均上座率達60%，收入超過3億元。保守猜想，該項目對地方GDP的帶動在5%左右。《印象・大紅袍》所帶來的效益突出地體現在促進旅遊業和茶產業發展方面。

《印象・大紅袍》促使武夷山旅遊業的第二春天的來臨。1999年，武夷山迎來了旅遊業的第一個春天。在這一年，申報世界文化和自然遺產（雙世遺）的成功，使得武夷山接待的國內外遊客數量突破了百萬大關。然而，此後的十年間，武夷山的旅遊依然停留在「白天遊山玩水，晚上蒙頭睡覺」的初級層面觀光旅遊上。《印象・大紅袍》的公演，填補了武夷山夜間旅遊市場的空白，轉變了遊客的遊覽方式。據武夷山市旅遊部門調查顯示，「白天爬天遊峰、遊九曲溪，晚上看《印象・大紅袍》」這種安排已經成為了遊武夷的首選行程。《印象・大紅袍》使遊客比以前多逗留0.3天，推動武夷山旅遊由初級的觀光遊向深度的休閒渡假遊轉型。逗留天數的增加，也帶動了住宿、餐飲、購物等相關產業的發展。例如，武夷山悅華酒店的入住率，在開演當年比前一年提高了10到15個百分點，營業收入增加額在1千萬以上。

該部實景演出再現了大紅袍的歷史及製作工藝，全面展示了武夷山的山水之美，人與自然的和諧，弘揚了武夷山獨特的茶文化，讓觀眾感受到大紅袍的魅力，推動了武夷山茶葉產業品牌傳播，促進了茶產業的發展。在《印象·大紅袍》品牌影響力的推動下，武夷山與茶葉相關的企業由2005年的不足100家發展到2014年的4800多家，茶企、茶農的生產積極性高漲，茶業經濟運行平穩，「2014年全市茶葉總產量7800噸，比增7%；總產值15.8億元，比增3%。」

同時，印象大紅袍有限公司借助品牌優勢，在2011年著手開發品牌衍生系列產品，包括音像製品、品牌茶、茶食品、文化衫、創意衍生產品等印象大紅袍五大系列衍生品。較受市場歡迎的《印象·大紅袍》專屬茶品牌就是在2011年與武夷星茶葉有限公司簽約品牌授權，將「印象大紅袍」品牌授權武夷星茶業推出的。

附：鄭彬：未來5年《印象·大紅袍》對武夷山貢獻更大③

一場戲，究竟能給武夷山帶來什麼？當《印象·大紅袍》這場視覺的豪華盛宴在武夷山「開宴」時，相信每個武夷山人都會暗暗撥打心中的「算盤」。顯然，這場戲帶來了張藝謀「印象鐵三角」的名氣，帶來了媒體的跟風報導，也帶來了一年幾千萬的門票收入。但除了這些直觀的武夷山知名度的提高和看得見的經濟收益，人們還不禁要問，這場戲的影響力是否撬動了武夷山的兩大支柱性產業——旅遊業和茶產業。

旅遊業的第二個春天

1999年，武夷山迎來了旅遊業的第一個春天。在這一年，申報世界文化和自然遺產（雙世遺）的成功，使得武夷山接待的國內

外遊客數量突破了百萬大關。

然而，此後的十年間，武夷山的旅遊依然停留在「白天遊山玩水，晚上蒙頭睡覺」的傳統風光旅遊上。對此，武夷山政府認識到，僅僅停留在觀光層面是不夠的，沒有文化的旅遊是沒有生命力的旅遊，是沒有靈魂的旅遊。因此，為了給武夷山旅遊找「靈魂」，當地政府透過積極運作，歷時三年打造出了《印象·大紅袍》。

「作為當時的政府領導來說，它的第一個簡單的出發點我認為是填補空白。填補空白就是彌補旅遊產業當中一個很大的缺陷——夜間文化旅遊娛樂消費項目。」印象大紅袍有限公司總經理鄭彬說。

「這場演出一定會造成遊客逗留天數的增加。」鄭彬說，「很簡單，如果沒有這場演出，原來一日遊的遊客一大早到武夷山，晚上就會離去。但是現在，為了看《印象·大紅袍》，遊客起碼要多住一個晚上，這就增加了遊客逗留在武夷山的天數。而逗留天數的增加，就會帶動住宿、餐飲、購物等相關產業的發展。」

對此，鄭彬舉了一個例子。武夷山悅華酒店的入住率，在開演當年比前一年提高了10到15個百分點，營業收入增加額在1000萬以上。「這個數字僅僅是住宿，更何況武夷山還有成百上千家酒店，而且武夷山公認那一年房很難訂，到了週末更是一房難求。」

據悉，從2010年1月24日試演成功後，《印象·大紅袍》的演職人員就沒休息過，天天都有演出，場場接近爆滿。當年3月上旬，海西城市群中多個城市的千名女遊客雲集武夷山，用欣賞《印象·大紅袍》來慶祝自己的節日，活動組織方福建省中國旅行社表示，因為《印象·大紅袍》，他們將重新編排武夷旅遊線路。

與此同時，廈門到武夷山的空中快線也開通，隨之頒布的還有

種種優惠措施，到武夷山看《印象・大紅袍》，將成為都市人週末很好的休閒方式。

據瞭解，《印象・大紅袍》試演成功之後，已經有多家旅行社與演出公司團購了大宗門票。據有關部門測算它將每年為武夷山至少增加5%以上的旅遊人次，實現銷售收入超過2.5億元。而作為一種品牌發展戰略，《印象・大紅袍》邊際效應還不僅止這些。

由此可見，武夷山旅遊的第二個春天，已經來臨。

武夷茶熱潮

《印象・大紅袍》不僅要讓遊客住下來，還將大紅袍——這一武夷岩茶代表性品牌全面推介給遊客。

「我們的導演團隊是很務實的，」鄭彬說，「就像有媒體問王潮歌導演，是否有為大紅袍做廣告之嫌？她很痛快地承認，不是有這個嫌疑，這就是它的目的之一。」「我們總導演就是要大張旗鼓地宣揚大紅袍，讓全國乃至世界更多的人知道大紅袍、瞭解大紅袍。。

作為全國唯一的以茶為主體的山水實景演出，顯然《印象・大紅袍》必將帶來大紅袍知名度的提升。因此有專家稱，武夷岩茶的新熱潮即將開始。

在武夷山大紅袍景區，遊客有明顯的增多。不少遊客，就是在看了《印象・大紅袍》之後，對武夷岩茶產生了濃厚的興趣。到茶園走一走，看一看母樹大紅袍是什麼樣，已經成為很多遊客在武夷山旅遊的新選擇。

在晉商萬裡茶路源頭的下梅古鎮，在九曲溪上遊的茶廠，在這些與茶有關的景點，現在都能看到尋茶、問茶、買茶遊客的身影。而到採茶、做茶的季節，這些景點還將為遊客提供親身體驗的機會。

「茶青的價格，茶的種植、生產、採摘、加工到銷售，各個環節都有很大比例的提升。」鄭彬說，「從業人員擴大，茶青到精製茶、成品茶價格都有不同程度的上升。那麼這個上漲是對整個GDP的提升，將造成積極的促進作用。」

「以前武夷山旅遊，只是遊山玩水，現在還增加了品茶看戲。」武夷山市旅遊局局長季和賓說，「《印象‧大紅袍》用看得見、摸得著的方式將茶文化推介給了遊客。」

對GDP的貢獻

「武夷山的旅遊業和茶產業這兩大支柱產業，對武夷山市GDP增加值的貢獻，應該超過50%。」鄭彬說，「而茶產業和旅遊業GDP的增加值，又有很大一部分來自文化項目的帶動。」

同時，鄭彬為記者算了這樣一筆帳：GDP有一個乘數效應，即如果產值增加是1個億的話，這塊產值最終對GDP的貢獻，應當是7到10億。「這是國際公認的，因為你產生的這1個億還會在當地重複地消費7到10次。」因此，鄭彬指出，印象公司去年收入將近5000萬，實際上與印象公司相關的旅行社、酒店、車隊、旅遊交通、導遊各個利益鏈條創造的增加額，應該遠遠超過5000萬。「這一年多來，得益於《印象‧大紅袍》，武夷山茶農茶葉的銷售量提高了三成，演出也為武夷山帶來了更多的遊客。現在，爬天遊峰、遊九曲溪、看《印象‧大紅袍》，已逐漸成為遊客到武夷山旅遊的三個必選項。」鄭彬說，「《印象‧大紅袍》讓武夷山更紅、更火，進一步提高了武夷山的知名度，成為福建省文化旅遊、文藝演出的示範項目和福建文化新的品牌。」

「未來再過5年或者10年，你再看這個《印象‧大紅袍》，它對武夷山茶產業和旅遊業的影響，必將更加顯著。讓我們期待著『後印象時代』的新茶旅產業時代的到來吧。」鄭彬說。

第六節 《印象‧海南島》

一、演出概況

在海口市委、市政府的大力支持下，海口旅遊投資控股集團有限公司與北京印象創新藝術發展有限公司共同組建項目公司——海南印象文化旅遊發展有限公司，負責「印象‧海南島」項目的投資建設與經營管理。項目分為實景演出項目和劇場建設項目，整體投資約1.8億元。《印象‧海南島》大型實景演出是張藝謀、王潮歌和樊躍組成的「鐵三角」繼《印象‧劉三姐》《印象‧麗江》和《印象‧西湖》之後共同導演的第四個印象系列作品，也是「張藝謀鐵三角」繼成功執導北京奧運會開閉幕式後的首部作品。

《印象‧海南島》於2009年4月12日正式公演，這場演出的藝術表現形式不同於此前任何一部印象實景演出，節目形式更新穎、豐富，演出內容不拘泥於展現海南島的民土民風，更注重娛樂性，是導演關於大海的一場演出。演出分為7個部分，包括《序幕：太陽傘》《第一幕：印象大海》《第二幕：印象沙灘》《第三幕：印象陽光》《第四幕：印象椰子》《第五幕：印象水男孩》《第六幕：印象紅色娘子軍》《尾聲：我在大海邊》。

演出劇場由假日海灘原「海口水世界」場址改造擴建而成，該劇場是世界最大的海膽型仿生劇場（已申報金氏世界紀錄項目）。劇場的表演區面積超過2300平方米，從中心表演區一直延伸至沙灘、海水，天海渾然一體，觀眾席有1432個座位，觀眾區被巨大海膽殼和軟體仿生框籠罩。

二、項目建設原因

　　打造《印象‧海南島》的原因是海口市希望借該項目來延長遊客停留時間，推動海口市旅遊產業發展，改變海南旅遊南重北輕的窘狀。據海口和三亞兩地旅遊局的調查顯示，海口遊客人均逗留天數為1.31天，而三亞人均逗留天數為1.71天。從下表可以看出海口市和三亞市在旅遊總收入方面有很大的差距。

　　隨著2010年海南島東環鐵路的建成，海口至三亞的車程將縮短為90分鐘，大量遊客可能從海口美蘭機場直接沿東環鐵路下三亞。有關專家提醒，如果海口不能成為一個大旅遊集散地，海口旅遊邊緣化的趨勢將會更加明顯。海南省旅遊局原局長張琦認為，海口旅遊沉寂多年，需要一個世界級的導演、一部世界水準的演出來活絡。海口旅遊投資控股集團董事長鄭鋼認為，借鑑《印象‧劉三姐》的成功經驗，推出大型實景歌舞劇，可直接延長遊客逗留時間，並且，大型實景歌舞劇的推出是將海口旅遊業及文化產業推向高潮的起步，有利於提升城市形象。

　　2006年，海南省和海口市決定在海口打造一部高水準、高品質的大型實景演出，在和以張藝謀為主的「鐵三角團隊」進行接觸後，當年6月和8月，張藝謀及其工作團隊兩次來海口進行考察後，認為海口具有舉辦大型實景演出的條件。海口市政府遂於2006年10月正式邀請張藝謀導演團隊對「印象‧海南島」實景演出進行創意和策劃，同時授權海口旅遊投資控股集團具體負責該項目的實施。2006年12月，海旅集團與北京印象創新藝術發展有限公司正式簽訂了合作協議，「印象‧海南島」大型實景演藝項目正式進入實施階段。2009年4月12日，在籌備了兩年多時間之後，《印象‧海南島》在海膽劇場公演。

三、演出特點

　　《印象・海南島》的最大亮點是完美地處理了舞台與水的關係，打造出了夢幻、絢爛的舞台效果。這部實景演出在藝術風格上獨具特色，表現了海南輕鬆、休閒的氛圍，展現了回歸自然、擁抱大自然的情懷，因此，「鐵三角」也給該部演出打了100分。當被問及演出最大的難點和亮點是什麼的時候，「鐵三角」團隊則表示是如何處理舞台與水的關係。《印象・海南島》透過利用海膽劇場原本就是遊泳池的優勢，打造了一個可以升降的泳池，增強了舞台的展現效果。演出融匯舞蹈、戲劇、歌曲等多重藝術形式，並透過量身打造的舞台燈光布景、視覺影像同舞台美術結合，給觀眾帶來奇特的時空交錯感及輕鬆愉悅、夢幻浪漫的感受。同時，海膽劇場在設計上實現了沙灘與大海的完美融合，呈現海天交融、情海相接的浪漫享受，令觀眾感受到新奇而自然的視覺延伸。

四、演出「失敗」

　　印象系列之前的三部作品，均實現了盈利。《印象・劉三姐》每天演兩場，前7年共演出2000多場，其中2009年演出近500場，觀眾達130多萬人次，演出收入超過2.6億元，成本早已收回。《印象・麗江》每天演兩場，2007年開始盈利，2009年演出900場，觀眾達140萬人次，演出收入超1.5億元，淨利潤7300萬元，成本早已收回。《印象・西湖》在2008年實現利潤2700萬元，2009年利潤達到4300萬元，2010年盈利更是在6000萬元以上。《印象・海南島》與前三部相比，無疑是比較失敗的一部。在未公演之前，海旅集團預估，《印象・海南島》全年演出天數可達70%，遠超過其他印象產品，即便按70%的上座率計算，可容納1600人的印象劇場僅門票收入也將產生巨大的經濟效益。但實際情況卻並非如此。在演出上演一年多的時間裡，一直未盈利，上座率平均只能達到30%，在淡季時每天僅能賣出100多張門票。進入

2009年5月份之後，觀眾人數直線下降，每天僅接待200人左右，就算他們都購買全價票，每天的票房收入也只有大約5萬元。而印象劇場每天的開支巨大，僅300名演職人員的薪資就需要3萬到5萬元。終於，海口市不堪重負。在2010年7月28日，海南印象文化旅遊發展有限公司55%的股權掛牌轉讓，最後以2750萬元的低價轉讓給了深圳天利地產集團有限公司（簡稱「天利集團」）。

同是「鐵三角」團隊打造的印象系列之一，《印象·海南島》卻走到低價轉讓股權的地步。它的失敗之處在哪裡？

首先，在演出內容上存在海南本土文化缺失的問題。劇中展現的陽光、沙灘、椰子、紅色娘子軍，原生態的黎族竹竿舞等在時間上過於短促，並且前後缺乏平穩緊密的過渡，致使觀眾感到「只是光與影的鏡頭切換」。和《印象·劉三姐》裡融入的劉三姐傳說、廣西歌謠文化、陽朔漁火文化與《印象·麗江》裡表現的原生態的納西族民族文化相比，《印象·海南島》裡本土文化融入過少，而表達的休閒主題又略顯空泛。大部分觀眾反應，除了熱鬧的感覺外，沒有留下多少讓人回味和聯想的東西。這和王潮歌所說的「《印象·海南島》用陽光、沙灘、椰子樹來表現，就是為了體現海南的基本原色，將其打造成一場形象文學，帶給人們視覺衝擊和視覺體驗，給觀眾留下聯翩浮想」恰恰相反。總體而言，演出過於注重形式，因此缺乏內涵和深度，導致觀眾只能夠看到一幅華麗的現代文明背景下人類的生活圖景，卻看不到真正屬於海南的本土特色和精神風貌。

其次，演出票價不合理。王潮歌在接受採訪時曾明確表示「我們的節目是做給遊客看的，不是為當地百姓打造的」。依靠外地遊客支撐，《印象·海南島》票價也訂得相對較高，演出門票分為三個等級，即為普通票、嘉賓票和貴賓票，價格分別是238元、288元和688元。但高票價卻讓它在市場上遇冷，這已經從它的不足

30%的上座率上得到反映。同時，《印象·海南島》演出地——海膽劇場並未占到優勢，雖然該劇場地處海口西海岸，白天劇場周圍的海灘、綠地是遊客戲水、觀海的風景區，但是和《印象·麗江》的玉龍雪山、《印象·西湖》的岳湖景區、《印象·劉三姐》的灘江景區相比都有著很大差距。再加上演出時間安排在晚上，演出場地遠離市區，晚上又不便開展旅遊活動等原因，導致駐場演出對遊客吸引力不強、上座率不高。

五、民營資本破困局？

　　天利集團入主《印象·海南島》項目後，天利集團董事局主席蔡得多次在指揮部的高層會議和全體員工會議上強調其重要性，表示天利集團要全力以赴經營好「印象·海南島」項目。在具體措施上，一是調整思路、創造機會，尋找戰略合作夥伴，與海口民間旅行社、海南康泰國際旅行社、海南椰暉旅行社、海南南海假日旅行社、海南新概念旅行社5家旅行社加大合作力度，在門票銷售和市場推廣等方面達成項目門票包銷協議，共同開拓島外客源市場。二是完善配套服務，與海航休閒巴士簽訂合作協議，提供市內往返交通服務。三是轉變思想、開拓創新、強強聯合，開展「一路向北遊海南」活動，深入開發三亞散客市場。同時，投入近千萬元，對辦公現場、燈光音響等設備設施進行維護或改造，並聯合導演組對節目中存在的不足做了調整和糾正，使整部演出情節更加海南化、更加飽滿、更加緊湊，彌補了「僅靠聲光討巧」的弊端。演員台詞也做了調整，原先的「我在大海邊」，改為「我在海南，海口，西海岸」。陳楚生與張靚穎的加盟是《印象·海南島》調整後加入的新元素。伴隨著陳楚生深情吟唱的主題曲《萬泉河》（《萬泉河水清又清》改編曲），情節逐步推進。最後，演出在張靚穎優美動人的《海風吹》的歌聲中落下帷幕。

針對本地市場，《印象‧海南島》在元旦或國慶等重大節日期間，調整了「高冷」的票價，推出了海南本島居民68元觀看《印象‧海南島》的優惠活動，贏得了當地群眾的喜愛。透過一系列措施，《印象‧海南島》的經營狀況有了一定的好轉，在2010年5月至10月期間，在海南遭受暴雨災害，旅遊業嚴重下滑的狀態下，《印象‧海南島》演出上座總人數同比上升36.3%。

　　但是，海南省文化廣電出版體育廳在2014年上半年對海南旅遊演藝市場的發展情況進行了專題調查研究。在研究報告中指出，《印象‧海南島》依然處於虧損狀態。報告中指出海南省有三亞千古情演藝劇場、美麗之冠演藝劇場、萬達海棠秀演藝劇院、檳榔谷演藝劇場、興隆海航康樂大劇場、興隆陽光大劇場、興隆新世紀大劇場、興隆景鑫大劇場、博鰲傳奇劇場、博鰲瓊花劇場、印象‧海南島演藝劇場共11家旅遊演藝劇場，且主要分佈在旅遊發達地區或者是旅遊景區，處於盈利狀態的有4家，分別是興隆海航康樂大劇場、興隆陽光大劇場、三亞千古情演藝劇場、檳榔谷演藝劇場。

　　印象‧海南島劇場與處在景區內部的三亞千古情劇場和檳榔谷劇場以及交通便利的興隆海航康樂大劇場、興隆陽光大劇場相比，並不占優勢。以三亞千古情劇場為例，《三亞千古情》演出較好地融入了「鹿回頭傳說、鑑真東渡和崖州知府」等三亞歷史文化題材，同時在舞台設計、聲光電應用效果方面同樣達到中國頂級水平；而且演出在三亞千古情景區內上演，客源得到了保障。雖然天利集團表示，今後要繼續加大市場宣傳和推廣力度與投入；加強管理，降低經營成本，開拓思路進行多元化經營，創造經濟效益；理順關係，盡快召開董事會制訂年度經營目標和中長期規劃；定向加大投入，改造和提升節目質量。但是，上述措施是否能夠真的使《印象‧海南島》扭轉虧損局面，實現盈利，局面不容樂觀。

第七節 《禪宗少林・音樂大典》

一、演出概況

　　《禪宗少林・音樂大典》是大型山地實景演出，由鄭州市天人文化旅遊有限責任公司投資建設，項目總投資3.5億元人民幣，其中演出項目投資1.15億元人民幣。該部實景演出由譚盾、梅帥元、釋永信、易中天、黃豆豆五位大師聯袂打造，共分為《水樂・禪境》《木樂・禪定》《風樂・禪武》《光樂・禪悟》《石樂・禪頌》五個樂章，生動地描述了山澗風景、雪夜古剎、月照塔林、頌禪法會、溪山坐禪、少林拳棍、女童牧歸等情景。

　　項目選址在距登封市西十公里的待仙溝，距少林寺七公里。整個演區面積近三公里，演出最高點達1400米，主要的表演舞台為一片峽谷，山呈豎狀排列，近、中、遠景層次分明，峽谷內有溪水、樹林、石橋等，構成了實景表演的要素。觀眾席由曲折的木廊和廟宇形態的建築構成，與自然景觀和諧。觀眾席上放置蒲團，觀眾坐在蒲團上觀看演出，這也是劇場的一大特色。《禪宗少林・音樂大典》演出規模宏大，音畫一體，近600人的禪武演繹，少林僧侶的現場唱誦，春夏秋冬的景觀變化，直指心性的佛樂禪音，合成了中嶽嵩山輝煌的交響，每天晚上8:00的定時演出，已成為中原文化旅遊的一大亮點。

　　《禪宗少林・音樂大典》在全國「最美的五大實景演出」評選活動中，獲得了網路投票第一名的成績，成為中國實景演出的扛鼎之作和河南文化旅遊「新名片」。它在2007年被授予第二屆「河南省知名文化產品」稱號；在「2012鄭州市十大城市品牌」評選中被評為「2012我心中的鄭州市十大城市品牌」。並且，在2015年3月舉辦的「3·15致誠信・中原旅遊企業誠信榜」評選活動中，

《禪宗少林·音樂大典》以高得票率榮獲「中原遊客體驗最佳景區」和「中原最佳行銷團隊」殊榮。

打造該部實景演出的天人文化旅遊有限責任公司則被國家文化部命名為國家文化產業示範基地，獲得「2008中國創意產業先進單位」「河南省2009年度文化產業發展先進單位」等榮譽。

二、五大看點

《禪宗少林·音樂大典》之所以能夠得到市場認可，得到消費者的青睞，原因在於它的五大看點。

（一）豪華的創作班底

《禪宗少林·音樂大典》的創作團隊可謂群英薈萃。編劇、導演、總製作人是中國實景演出創始人、成功策劃並製作中國第一部山水實景演出《印象·劉三姐》的梅帥元；音樂原創和藝術總監是憑《臥虎藏龍》榮獲奧斯卡電影原創音樂獎和葛萊美大獎，在國際上享有盛譽的著名美籍華裔作曲家譚盾；舞蹈編導則是憑藉《秦俑魂》轟動國際舞台的國際著名舞蹈家黃豆豆。除此之外，中國佛教協會副會長、少林寺方丈釋永信大師親自擔任少林文化顧問，著名學者易中天教授擔任大典的哲學顧問。

（二）炫目壯觀的舞台布景

《禪宗少林·音樂大典》的舞台在登封少室山的待仙溝的峽谷間，舞台面積方圓5公里，如此大的舞台工程在文藝演出史上絕無僅有，並且，它也擁有世界上最大的舞台燈光系統，舞台最高處有1400米，燈光可以從上到下傾瀉下來，讓人有醍醐灌頂之感。《禪宗少林·音樂大典》中的燈造佛，是目前世界實景演出中最大、最形象、最逼真的燈造佛，而直徑達20米的月亮也是世界上

最大的人造月亮。

（三）博大精深的禪宗文化

該部實景演出不僅是一場視覺與聽覺盛宴，更是一場文化盛宴，它展現出了博大精深的禪宗文化。正如總製作人梅帥元接受中央電視台採訪時所說：「《禪宗少林・音樂大典》不是少林的武術表演，也不是劇場裡看的那種演出，首先說，它應該是在嵩山的峽谷之間製作的一部以中原文化為核心的演出，這部演出充滿一種禪的意味，我們說少林的武術，我們看到裡面有，但更重要的是我們要用中國禪的這種文化來引領少林武術，使它達到一種境界。」

（四）宛如天籟的音樂

《禪宗少林・音樂大典》的音樂由著名音樂家譚盾原創，譚盾無數次深入到少林寺，看僧人坐禪、習武、聽樂僧演奏，潛心於音樂的發掘、整理與再創作。最終創作出《禪宗少林・音樂大典》裡可以表達少林禪宗文化的音樂。音樂裡充滿大自然的聲響，分為《水樂》《木樂》《風樂》《光樂》《石樂》5個部分，溪流輕拍著抱石，僧人敲打著木魚，微風拂動著達摩的袈裟，佛光籠罩著青山和古塔，金石和鳴，唱頌著生命的神奇與厚重，在這個亦真亦幻的人間仙境，有佛家的清雅脫俗，亦有眾生的世俗生活，清新自然，渾然天成。嵩山少林寺方丈釋永信在看完演出後便由衷感慨：「這曲被稱之為『佛教激情之樂』的有機音樂——《禪宗少林・音樂大典》，將使我們重新認識自己，回到自己的精神家園。」除音樂外，《禪宗少林・音樂大典》還擁有中國國內外最正宗、規模最大、水平最高的僧侶唱誦團；唱誦團由少林寺武僧團數百名武僧和多名高僧組成，他們現場唱誦，聲勢浩大。

（五）正宗的少林功夫

在武術表演方面，《禪宗少林・音樂大典》獨樹一幟，它擁有

世界上難度最大、飛騰最高的真人武打表演，武僧在約80米的高空飛翔、翻滾、打鬥，極其壯觀。風樂部分中山門演區的棍僧由20個增加到100個，他們在演區層層站立，表演精心設計的武術動作，表現人如海、棍如林的場面，展現了少林功夫的浩大氣勢。

三、成功經驗

（一）製作人中心制

「在做項目的初始，我們就確立了製作人中心制。」梅帥元說。在國外成熟的文化演出企業中，製作人是項目的核心。製作人主要是將資源資本整合起來，全面把控演出以及市場運作，充分保證演出以市場為導向，實現利益最大化。因此，製作人要具備綜合素質，要對市場有深刻的瞭解，要對文化內涵有把握，能夠珍惜資源，保護環境。正是確立了製作人中心制，確保了《禪宗少林‧音樂大典》項目全面貫穿行銷策略和團隊協作原則，並能夠將資源充分利用以服務於項目建設，演出才得以成功。

（二）理念上創新，審美上貼合觀眾

隨著生活水平和文化藝術水平的提高，現代人們的審美傾向也有了一定的變化。《禪宗少林‧音樂大典》在策劃、包裝、音響等方面都以超前眼光領先中國潮流。該項目以中原文化的交會地——中嶽嵩山為背景，以少林文化的兩大特色——禪宗和武術為元素，融舞台藝術、音樂藝術、武術表演、禪宗演繹為一體，強化實景情景感受，傳統與現代、民族與西洋、文化與旅遊有機統一，是一場全新的藝術盛宴和文化大餐。內容上，透過水、木、風、光、石五大樂章，1000多名武校學生的武術表演，僧侶的唱誦，鐘聲、風聲、水聲、蟲鳴的交響，音樂中禪機的昭示，武術中對生命力的宣示，歌詞中對和諧人生的喻示等，著力表現禪宗潛心靜修

和少林禪武合一的文化內涵。形式上，峭峰壁立的嵩山峽谷，近、中、遠景層次分明，虹橋臥波，綠樹參差，同時運用近2000盞藝術燈光合成的夢幻色彩，借助春夏秋冬的景觀變化，全視角營造逼真的藝術效果，滿足了現代人的審美趣味。表現手法上，透過在2萬多平方米場地內設置500多個數位控制音響，形成山林環境流動立體音響效果，用88個古箏演奏的《花流水》，以自然生態原材料獨創的綠色音樂，形成聽覺的震撼等，營造出一種動人心魄、回味無窮的藝術境界，讓人澄心淨慮，氣定神閒，具有極強的吸引力、感染力和影響力。

（三）以市場為導向，開發新產品，延長產業鏈

目前，《禪宗少林‧音樂大典》正在傾力打造「禪宗聖地心靈驛站」，隨著演出質量的不斷完善和後續二期工程的啟動，將吸引越來越多的遊客在這裡體驗「禪悅」，淨化心靈，直見心性。2012年，《禪宗少林‧音樂大典》確立了「遊嵩山、看少林、觀大典、住禪居、聽禪樂、吃素齋、結佛緣」的發展思路，集中精力進行項目運作，打造項目產品線，做大做強禪文化產業鏈。並且，《禪宗少林‧音樂大典》還實施「請進來」和「走出去」戰略，即把與禪文化相關的、符合企業特色的項目請進來，借助有力平台，深入挖掘禪文化內涵，充分提升項目品質，使禪文化元素得到最大限度的釋放，把企業品牌和產品推出去。

2012年，《禪宗少林‧音樂大典》在繼續做好實景演出的前提下，加大獨具禪宗風韻的特色樂器、旅遊紀念品、素食產品、高端收藏品等產品的研發力度，將禪文化變成遊客看得見、聽得到、摸得著、帶得走、記得住、想得起的產品，重磅推出了禪文化主題酒店「照見山居」和專業禪樂團兩大力作。至此，《禪宗少林‧音樂大典》形成了實景觀禪、山居參禪、佛堂聽禪的多樣化禪文化體驗格局，給遊客創造出了全方位、深層次的禪文化體驗方式。

（四）運行機制大突破，適應市場經濟發展的要求

在市場經濟條件下，運用市場機制籌措經費，又面向市場取得良好經濟效益和社會效益，是旅遊演藝發展的根本途徑。該項目從產生到落地，都是依靠社會化的運作機制來籌辦，適應了市場發展規律，透過市場化手段來調動各種社會資源。例如，在項目投資上，一期演出項目投資1.2億元，便全部為民營資本投資。再如，該項目以少林這一優勢資源聚合注意力，運用創意、整合、配置、包裝等手段，以國際視野和大手筆、大場景、大製作打造少林文化旅遊標誌品牌，樹立了良好的品牌形象，利於市場推廣。又如，該項目把登封70多家武校、5萬多名學生和當地群眾一體納入表演、服務和管理，使節目成為具有鮮明地方特色和原創性自主知識產權的精神產品。

四、演出效益

《禪宗少林‧音樂大典》突出的貢獻體現在對佛教音樂的創新和擴展上。首先是對於原創的強調。譚盾曾一再指出，整個禪宗大典的音樂一定要做到是真正的原創。這種原創性在演出中最突出的表現就是對石頭、溪水等特殊樂器的使用。其次是賦予了佛教音樂以現代音樂的意義。在大典的管絃樂部分，譚盾利用現代作曲技法，創作出了很多新的佛教音樂。他認為，佛教音樂的創作是沒有任何限制的，因此他創作的佛教音樂是帶有現代音樂色彩的佛教音樂，這促使著佛教音樂的國際化，實現了對佛教音樂的擴展和創新。

《禪宗少林‧音樂大典》利用實景演出的形式，賦予佛教音樂以民族化的特點。《水樂》中描繪了中國古典山水名畫的優美禪意；《木樂》中有千年古剎和木魚聲聲，有如述說著少林武僧的傳

聞故事；《風樂》由「達摩面壁」開始，講述千年古風的傳承；《光樂》中雪景寒林，佛光塔影，遠逝高僧在幻境中出現，講述禪宗故事。所有藝術元素因為有了背景詮釋，變得不同凡響，蘊含著民族文化的風韻。佛教音樂也正是在這種氛圍和環境下，進行著最為民族化的表達。

因此，在2007年，時任中共中央政治局委員、書記處書記、中宣部部長劉雲山在觀看了大型實景演出《禪宗少林‧音樂大典》之後評價道：「《禪宗少林‧音樂大典》既注意挖掘和反映優秀傳統文化，又努力實現中國元素的國際製作、傳統故事的現代表達，做到了民族性、包容性和時代性的有機統一，是河南旅遊演藝的重大突破。」

第七章 「千古情」系列室內演出

第一節 《宋城千古情》

一、演藝概況

《宋城千古情》是在杭州宋城景區上演的由杭州宋城旅遊發展股份有限公司（簡稱「宋城股份」）出品，黃巧靈任總導演的核心演藝產品。自從1997年推出至今，《宋城千古情》累計演出1.7萬餘場，接待觀眾達5000餘萬人次，是目前世界上年演出場次最多和觀眾接待量最大的劇場演出，被海外媒體譽為與拉斯維加斯「O」秀、法國「紅磨坊」比肩的「世界三大名秀」之一。它採用中國領先的聲、光、電的科技手段和舞台機械，以出其不意的呈現方式演繹了良渚古人的艱辛、宋皇宮的輝煌、岳家軍的慘烈、梁祝和白蛇許仙的千古絕唱，把絲綢、茶葉和煙雨江南表現得淋漓盡

致，極具視覺體驗和心靈震撼。

《宋城千古情》從1997年起便一直是在露天的宋城劇院裡上演。舞台搭在「山洞」裡，觀眾則坐在露天的廣場上，沒有舞台機械，所有表演都在同一固定場景中完成，演出和觀眾都受到自然天氣的限制，天氣不好時觀眾甚至只有幾人。2002年，宋城集團投入5000萬元興建了宋城大劇院，隨後推出了在原版本核心框架的基礎上創作更新的陣容強大的劇院版《宋城千古情》，參演演員超過300人，演出從露天搬到了室內。正是在這個室內劇院裡，《宋城千古情》的歌舞秀的形式和舞台效果在一次次整改中達到了讓人驚嘆的效果。

《宋城千古情》在2009年獲得由中宣部評選的中國文化演藝類第一個國家「五個一工程」獎、中國舞蹈最高獎荷花獎；於2010年10月入選《國家文化旅遊重點項目名錄》。

2010年12月9日，打造《宋城千古情》的宋城股份正式上市，成為中國演藝第一股。宋城演藝連續五屆獲得「全國文化企業三十強」稱號，是全國文化體制改革工作先進單位。該公司以「演藝」為核心競爭力，成功打造了「宋城」和「千古情」品牌。目前宋城股份擁有杭州宋城旅遊區、三亞宋城旅遊區、麗江宋城旅遊區、九寨宋城旅遊區等十大旅遊區，三十大主題公園，《宋城千古情》《三亞千古情》《麗江千古情》《九寨千古情》《驚天烈焰》《穿越快閃》等五十大演藝秀，以及中國演藝谷等數十個文化項目。

二、創作緣起

在20世紀90年代初，景區演出對於中國的旅遊業來說，還是一件新鮮事，在三四頁的景區介紹折頁中，景區演出是一個可有可無的內容。而當時曾經在海南經過市場歷練的黃巧靈則敏銳地察覺

到在景區內打造演出的市場前景。黃巧靈認為透過一部富有地方特色、具有鮮明個性的文藝演出來體現城市的歷史文化、民俗風情，能夠讓遊客直接、快速地瞭解旅遊目的地文化；這是演出容易成功的地方。一部文藝演出也能夠凸顯城市的品味、城市的歷史文化，甚至城市的精神。

因此，對於黃巧靈而言，1996年開業的浙江省內第一個以宋文化為主題的公園是在尋找杭州文化的根，是在仿古懷舊，而打造一部演出則是在尋找杭州文化的魂，是在展現杭州深厚的文化積澱，同時也是為了進一步豐富宋城景區的文化內涵，兌現宋城「給我一天、還你千年」的文化訴求。

但是，《宋城千古情》的早期創作過程中卻充滿著艱辛。最開始，黃巧靈邀請業界專家對《宋城千古情》進行編導，委託舞台美術設計專家設計製作道具，請來專家編排演出，可最終都失敗了。前前後後一共花費了600萬元，而演出卻毫無進展。結果，逼於無奈，黃巧靈選擇自己成立宋城藝術團，並自任團長，走上了獨立自主、自力更生的道路。最終，在黃巧靈的帶領下，克服排練的艱苦、道具製作的困難、專業人才的缺乏，宋城藝術團有了自己的舞台美術、道具、燈光、服裝、編導等專業隊伍。露天版《宋城千古情》也終於在1997年3月29日晚正式公演。《宋城千古情》的創作推出，與宋城景區的「文化之魂」表裡交融，相得益彰，用更生動的舞台語言向觀眾表達千年歷史，正是這種景區和演藝相結合的先進運作模式，為《宋城千古情》之後的飛速發展奠定了堅實的市場基礎。

三、成功原因

（一）文化是魂，杭州文脈的再呈現

無論是張藝謀團隊的印象系列大型山水實景演出還是黃巧靈團隊的千古情系列的劇場歌舞演出，能夠走向成功的決定性因素便是堅持扎根於本土文化，融合地方特色。《宋城千古情》便是以杭州歷史文化為主題，透過劇中5個篇章展現杭州歷史和宋代文化特色。在一個小時的時間容量裡，《宋城千古情》將白蛇與許仙、梁山伯與祝英台、岳飛與宋高宗的經典歷史傳說表現得淋漓盡致，藝術地再現了耳熟能詳的歷史典故與傳說。

（二）文化大眾化，演出精益求精

《宋城千古情》是一個文藝節目，但它首先是一個旅遊產品，必須具備通俗有趣、老少咸宜、雅俗共賞的基本個性。從《宋城千古情》的創作開始，黃巧靈便告訴自己的團隊，「我們的演出不是考古，不是為了藝術而藝術，時時刻刻要緊扣遊客的審美心理。在大眾文化日益普及的今天，人們更願意接受簡單、直接、短平快的演藝方式」。為了讓演出更接地氣、更加貼近老百姓的口味，黃巧靈和創作團隊經常在演出結束後透過問卷調查、訪談的方式，廣泛徵求遊客、導遊、業內各方專家的意見與建議。每月發放的問卷調查，讓《宋城千古情》的創作與一線觀眾保持密切關係。創作團隊會根據觀眾要求，及時調整演出內容，修改、豐富節目表演形式。並且堅持「每天一小改，每月一中改，每年一大改」的原則，聽到問題馬上改，發現問題不過夜，時時刻刻重視遊客們的感受。在做到文化大眾化的同時，又精益求精，對演出的每一個不完善的細節都做到了及時改正，這也是千古情系列相對於印象系列所特有的優勢。

（三）推行演出的標準化，重視人才培養與管理

演出需要人才，千古情系列的演出人員均是來自於宋城藝術團，並不依靠景區當地的群眾，這與印象系列的演出人員來源於當地群眾有著明顯區別。宋城藝術團目前已擁有一支有300名專業舞

蹈、雜技、模特兒演員的高素質演出團隊，成為當前中國最大的民營劇團。為了提升演員的藝術修養和文化素質，宋城藝術團與全國100多所藝術院校建立密切合作關係，保證了一流的演藝人才、演出水平和創新理念。例如，與杭州師範大學合作成立了宋城舞蹈學院，宋城舞蹈學院屬於定向招生，絕大多數學生畢業後，都會被輸送到宋城的舞台。

宋城藝術團還大力推行演出標準化。所謂演出標準化就是透過培養，讓演員的演出位置能夠順利地被其演出人員所取代，即消滅主角。宋城演藝總裁張嫻說：「消滅主角就是宋城商業化運作的要點。我們不要演員的個人成就感，他的成就是在一個大舞台上。」宋城藝術團充分發揮作為民營藝術團隊體制靈活的優勢，對演員實行嚴格的專業技術考核，利用經濟槓桿激發演員的事業熱情，在選人、用人、育人方面，建立完善的考核獎懲機制及演員等級評定製度，根據考核結果確定演員的聘用及薪酬，保證了演出質量。同時，還建立了合理的演員退休機制，當演員從一線退下來後，公司給予安排景區和公司其他職位的工作，確保演出人員不失業。

（四）堅持演藝與景區聯營

2006年《宋城千古情》以聯票形式與宋城景區統一對外售票，與宋城景區形成業務板塊聯動效應。《宋城千古情》演出與宋城景區完美結合，既依託了宋城景區品牌的知名度和影響力，又成為宋城景區活的靈魂，用更生動的舞台語言向觀眾表達千年歷史，有效印證了宋城集團「建築為形，文化為魂」的開發理念。

宋城景區還原了宋朝時期的亭台樓閣、市井民風，一派繁華錢塘的景象，而《宋城千古情》則努力營造宋代歷史的厚重感，將演出與景區緊密結合，同時又不拘泥於歷史，運用現代感強烈的雷射、水幕、魔幻燈陣、煙霧等高科技手段，使演出更為明快、震撼，正是這種充滿靈感與創新的表演方式使《宋城千古情》成為宋

城景區的「魂」。

四、演出效益

　　《宋城千古情》每天上演，吸引一批又一批觀眾走進劇場；演出的火熱，又形成了一條旅遊演藝產業鏈，直接帶出了杭州茶葉和絲綢銷售、餐飲住宿等相關產業10多億元經濟收益，將杭州旅遊的平均天數從1.3天延長到1.6天。據統計，在2008年，《宋城千古情》全年演出的納稅就超過3200萬元，直接解決和帶動與《宋城千古情》配套的旅遊、餐飲就業逾5000人，並為杭州直接啟動了每年200萬人次的夜遊市場，按照聯合國1：7的比例計算，《宋城千古情》拉動相關服務行業消費超10億元。

　　《宋城千古情》已是中國旅遊演藝行業的領頭羊，為中國劇團改革及旅遊演藝事業發展提供了一個經典的參考思路。

第二節　《三亞千古情》

一、演出概況

　　大型歌舞演出《三亞千古情》是宋城股份打造的千古情系列的第二部。演出於2013年9月25日在三亞千古情景區內的千古情大劇院上演，是海南省唯一獲得「五個一工程」獎的旅遊演藝作品。《三亞千古情》演出共60分鐘，分為《一沙一世界》《落筆洞》《海上絲路》《鑑真東渡》《鹿回頭》《冼夫人》《美麗三亞》7幕。

　　作為宋城集團「主題公園＋旅遊演藝」模式異地複製的第一部，《三亞千古情》從誕生到上演都備受關注。自三亞千古情景區

2013年9月25日開園以來，已累計演出近900場（截至2014年12月12日）。宋城股份憑藉其對海南本土文化的理解及獨特的表達方式打造出這麼一場視覺盛宴，將原本散落的落筆洞文化、巾幗英雄冼夫人、鑑真東渡、海上絲路、鹿回頭傳說等三亞歷史文化和傳奇故事串聯起來，為遊客瞭解三亞歷史文化提供全新的平台。《三亞千古情》開演一年多已成為海南年演出場次最多、觀眾人數最多的一場演出。

2014年12月8日，第四屆中國旅遊投資艾蒂亞獎公佈了最新入圍名單，大型歌舞《三亞千古情》榮膺「中國最佳旅遊演藝項目獎」提名。

二、演出特色

（一）先進的舞台機械

三亞千古情劇院有4700個座位數，相比於目前美國百老匯最大的劇院1933個座位總數和英國西區最大劇院2200個座位總數，它堪稱世界上最大的劇院。這個大劇院，擁有上萬套舞台燈光機械以及大型LED顯示屏、移動車台、透明天幕、全像投影等設備。面積320坪的水舞台，最深處達20米，水中藏有20個氧氣瓶，營造海洋一般浩渺的水面；20多塊大型LED屏組合成面積達200平方米的超高顯示屏，6塊可對移、10塊可自由伸縮LED屏打造出如同3D電影般的視覺特效；升降台數量超過20塊，吊桿多達60道，其上下垂掛的燈具多達250套；400平方米的世界最大空中懸掛水幕，由6條長達60米的高空軌道承接，能上下位移達14米。

（二）頂尖的舞台效果

300位演員、360度全景演出、390套舞台機械、4700位互動觀眾，綜合舞蹈、雜技，使用高科技舞台裝置、聲光電等手段，整

個演出猶如一部現場上演的好萊塢大片，三分鐘一個亮點，五分鐘一個高潮，讓觀眾全身心馳騁在三亞浩瀚壯闊的歷史長卷中，從視覺、聽覺、情感等方面感受著極度震撼。《三亞千古情》用炫目的特技、上天入地的空間創意，完全打破了藝術類型的界限，帶給觀眾一場絕妙的視聽盛宴。

（三）絢麗的服裝與驚險的雜技

《三亞千古情》舞台效果的夢幻與震撼，和演員的絢麗服裝和驚險的雜技密不可分。演出時，演員們頻繁變裝，節目的服裝樣式變化超過100種，全劇服裝套數約800套，這些作品全部出自於凌鴻等國際著名設計大師之手。而大型雜技「大飛人」是目前國內外難度係數最高的雜技之一，曾獲業內最高榮譽「金獅獎」。為了模擬鑑真東渡時巨浪滔天的船體翻動場景，劇場部特別設計了一套全自動電力升降系統，在劇院半空中製造出了一張160平方米的可垂直升降的巨網。8名雜技演員從13米的高空飛撲而下，下落過程中一口氣完成轉體540度或者後空翻三周等連跳水運動員都望之生畏的高難度動作，最後在空中完成一對演員雙人接力，頗為驚險。為了展現落筆洞先民與天鬥的勇氣，編創組設計了「蹦極捉魚」。演員利用樹藤從高空垂直撲入深水，又運用高科技的水爆技術，從水下如飛魚般唰地飛向半空，身上濺起的水花還會形成晶瑩剔透的「落筆洞」三個大字，完美詮釋了刀耕火種時代先民們自強不息的精神。

（四）科學的演出設計

以千古情系列為代表的新型演出，是一種包羅所有表演形式的綜合性藝術。它的組成部分包括歌舞、雜技、話劇、武術等藝術形式，還包括音響、燈光、影像、舞台美術、服飾、舞台機械、高科技大型設備等十餘種表現承載體。《三亞千古情》歌舞演出對受眾審美心理節奏的把握也很準確。在「三分鐘一個小高潮，五分鐘一

個大高潮」的精心設置下，每一種舞台表現形式的出場時間都被嚴格控制，從而讓觀眾時刻感受到新鮮的衝擊；而每一種載體都不是獨立存在的，必須圍繞著劇情進行展開，表現《三亞千古情》的「情」字。這也是每一部千古情所必須體現的。

三、成功祕笈

（一）主題公園＋旅遊演藝的模式

《三亞千古情》的成功與宋城集團開創的模式密不可分。旅遊演藝是旅遊加演藝，如果僅僅在某一個地區單獨地舉辦一場秀，沒有環境的營造、旅遊目的地的烘托、區域文化的參與，演出是註定失敗的。千古情系列是宋城對當地文化理解的點睛之筆，是承載豐厚文化的作品。但是，它少不了公園這一載體對當地人文、歷史元素的鋪墊，公園成為每一場千古情演出最大的預演廳，遊客可以進入這個環境中，與演員進行互動，最後進入千古情劇院裡品味文化大餐，這也是宋城經久不衰的祕笈。三亞千古情景區為演出帶來了巨大的客流量，景區內的其他小型的演藝或穿越快閃等增加了遊客的興趣，延長了遊客的停留時間。

（二）三亞文化的深度挖掘

每一個宋城旅遊區都在尋找當地文化的根，每一場千古情都在尋找當地文化的魂。黃巧靈認為，千古情系列要做的就是對這些散落的文化碎片進行重新提煉，並用文化創意的方式展現出來，用文化的紅線把它們串聯起來。《三亞千古情》的先進的舞台燈光設備、驚險的動作設計等都是為了展現三亞的傳統文化。它用現代表演形式將特定的文化符號在舞台上呈現給觀眾，讓觀眾在體驗視聽盛宴的同時，充分感受到當地的特色文化。

為了讓演出更好地體現三亞當地的文化，從2009年確定三亞

項目的意向開始，宋城的編創、設計、市場團隊不下百次來到三亞進行考察，形成了數百萬字的文字圖片資料。在長達4年的采風和編劇中，從人頭攢動的海濱沙灘到人跡罕至的歷史遺存，從遮天蔽日的熱帶雨林到大山深處的黎苗人家，總導演黃巧靈帶領宋城藝術團的編創團隊，深入三亞及周邊角落，挖掘出萬年的落筆洞遺蹟、從三亞出發的鑑真第六次東渡扶桑的歷史、蘇東坡八月十五知府夜宴的詩情，整理出「鹿回頭」的完整版故事、冼夫人收復海南島的艱難歷程故事。有專家說，《三亞千古情》的最成功之處，就是在文化相對薄弱的地方，提煉出厚重的當地文化，這是宋城股份對三亞城市文化的極大貢獻。

（三）注重本地市場，口碑效應佳

早在千古情落戶三亞之前，鹿城旅遊演藝市場已初步形成，但無論是2007年10月在亞龍灣環球城大劇院上演的《火鳳凰》大型多媒體夢幻歌舞音樂劇，還是2008年1月正式公演的美麗之冠超級美秀《浪漫天涯》，或是2011年6月上演的《海棠‧秀》，要麼最終撤出三亞轉而向外發展，出現「牆內開花牆外香」的情況，要麼效果不溫不火，要麼頻繁整頓。

據三亞旅遊演藝業內人士分析，上述情況的出現一方面是由於三亞旅遊演藝產品沒有深入挖掘本土文化，另一方面是由於注重吸引外地遊客而忽略了本地市場的開拓。因此，注重本地市場已是三亞旅遊演藝市場的共識，對於三亞千古情而言，開拓本地市場便顯得尤為重要。

所以，自開園以來，公司先後邀請全市數千名出租車司機免費遊覽景區並觀看《三亞千古情》演出，並與全市數百家旅行社開展合作，適時推出島民系列活動。本地市場的開拓，換來的是口碑效應。許多海南本地人在看過三亞千古情後，紛紛推薦給他們的親朋好友。旅遊演藝產品需要有良好的口碑作支撐，本地居民對三亞千

古情的交口稱讚帶動了外地遊客市場。

四、效益分析

（一）活絡三亞旅遊演藝市場

相關調查顯示，由於內容同質化、缺乏新意、競爭加劇、市場不景氣等因素，旅遊演藝市場2013年觀眾首次下滑16.5%。各地節目雷同陳舊已成為旅遊演藝市場需要面對的問題。儘管節目數量眾多，投資規模越來越大，但各地旅遊演藝節目在劇目質量、商業化水平、盈利能力等方面都存在很大差異。一段時期以來，旅遊演藝市場大環境低迷，三亞千古情景區挖掘三亞萬年歷史文化，打造一部歷史文化大劇、一座崖州古城，輔以歌舞、雜技和聲、光、電等高科技手段，借助市場的包裝營運，打破了海南旅遊演藝市場的僵局。在經歷了一年的市場磨合後，三亞千古情景區無疑成為近年來海南旅遊演藝市場最大的驚喜。

（二）畝產效益高

業內人士認為，旅遊項目一般需要1—2年的市場培育期，能在第3年達到盈虧平衡的都可以稱得上是不錯的項目。尤其是投入數億元的大型旅遊文化項目，僅折舊攤銷一年就是幾千萬元，第一年盈利幾乎是不可能完成的任務。然而，這個投資魔咒在《三亞千古情》項目面前被徹底打破了。自2013年9月25日正式公演至2014年，《三亞千古情》這個占地不到百畝的項目，卻可以在不到一年的時間內產生1億多元收益，廣受市民和遊客好評，在海南省創造了「畝產含金量最高」的典範，《海南日報》《三亞日報》等眾多媒體對此進行了系列報導。

第三節 《麗江千古情》

一、演出概況

由中國文化演藝第一股宋城股份投資3億元打造的《麗江千古情》，是麗江宋城旅遊區的核心產品，於2014年3月21日在麗江千古情大劇院正式公演。麗江宋城旅遊區是宋城股份雲南省重點文化產業項目，距離麗江古城6公里，毗鄰文筆海自然景觀，與玉龍雪山遙相呼應，地理環境優越。項目將文化與科技高度融合，建設了茶馬古城、那措寨、冒險谷、艷遇谷、殉情谷五大公園，打造了以《麗江千古情》《驚天烈焰》等為代表的十大演藝秀。

《麗江千古情》採用IMAX-3D的大片視覺，重現《納西創世紀》《瀘沽女兒國》《馬幫傳奇》《木府輝煌》《玉龍第三國》等麗江長達千年的歷史與傳說，引領觀眾穿越雪山在曠遠原始的洪荒之域、在瀘沽湖畔的摩梭花樓、在挾風裏雨的茶馬古道、在金碧輝煌的木府、在浪漫淒情的玉龍第三國，最終在世外桃源般的香巴拉相約一場風花雪月的邂逅，感受一個美麗的夜晚。全劇綜合了舞蹈、雜技、武打、舞台機械、全景特技、裝置藝術等元素，透過高空反重力走月亮、大鵬神鳥救祖、高空撞門楣、水雷、洪水、瀑布、雨簾棧道、大型雪山機械模型等400多套高科技機械與原生態藝術相結合，勾勒出一部充滿著靈與肉、血與淚、生與死、情與愛的文化傳奇。

上演《麗江千古情》的麗江千古情大劇院，高25米、周長500米，外形設計從麗江千古情演繹的愛情故事和納西文字中吸取靈感，整個建築用大紅色作為主基調，在藍天白雲之間，顯得特別醒目。劇院的外形建築符號用納西象形文字，表達了一對相戀的男女在太陽和月亮的注視下在大自然中相愛、歌唱和舞蹈，是目前世界上最大的文化主題劇院。

二、演出成功經驗

（一）演藝模式的再升級

麗江宋城旅遊區依舊保持了宋城「主題公園＋旅遊演藝」的核心優勢，並且在此基礎上根據麗江地方特點進行了優化升級。正如麗江茶馬古城旅遊發展有限公司總經理鄭琪所說：「對宋城演藝模式來說，杭州宋城是1.0版本，三亞是2.0版本，麗江則是升級後的3.0版本，我們的每一個產品都是更上一層樓，演藝模式和營運方式已越來越成熟。」麗江宋城旅遊區的升級模式具體體現在對「狼群戰術、百秀大戰」的戰術貫徹上。這一戰術在具體實施上，形成了麗江宋城旅遊區如今呈現出的5個主題公園，從公園類型上看，歷史的、民俗的、高科技的、遊樂的應有盡有，從遊客需求上看，遊覽的、休閒的、體驗的、互動的都能涵蓋。除了《麗江千古情》等室內演出，更有由許多室外實景表演、街頭互動等共同組成的十大演藝秀。

麗江旅遊市場的成熟也為宋城股份實施項目升級模式奠定了基礎。宋城股份總裁張嫻透露，宋城關注該項目已經有10年時間，之所以如今下手是因為各方面條件都成熟了。「有些人認為我們在三亞成功是必然的，在麗江就很困難。我想說的是，我們在三亞反而困難得多，由於三亞長期以來沒有演藝項目，我們要花大量時間、精力去培養市場。而在麗江，遊客有觀演習慣，我們只要產品有足夠的競爭力就行，而且我們突出夜遊市場、散客市場，能進一步與同類產品區別開來。」

（二）線上線下，整合行銷

整合行銷就是把各個獨立的行銷綜合成一個整體，以產生協同效應。麗江宋城旅遊區尚未開業之時，便已在雲南省內打造了線上線下、立體涵蓋的整合行銷體系。只要遊客進入麗江，在機場高

速、麗大高速、各大景區之間隨處可見麗江宋城旅遊區的宣傳，放眼數千家客棧酒店、茶樓酒肆、旅行社門市、出租營運車輛，到處都是《麗江千古情》的宣傳折頁。宋城甚至在麗江古城四方街的核心位置開了一家旗艦店，麗江千古情藝術團的演員每天在古城中與遊客們進行互動。同時，宋城股份開設天貓旗艦店，並與淘寶、攜程、一網遊等展開合作，在線上行銷使力。

（三）可參與、體驗的文化盛宴

宋城集團董事長、宋城藝術總團團長、千古情系列演藝作品總導演黃巧靈曾表示，一場成功的演出是需要市場反覆打磨的，但是如果沒有文化核心，最終也會失去市場。黃巧靈強調，有文化內涵才有靈魂，才能吸引觀眾，才能觸動心靈。《麗江千古情》將麗江的特色文化融入當中，正如《雲南日報》等媒體評價，《麗江千古情》是一場宋城股份「大牌」與麗江文化「大牌」之間碰撞出火花誕生的旅遊演藝精品。在麗江市正著力打造「文化矽谷」的當下，《麗江千古情》的推出為麗江的核心競爭力「文化」找到了新的增長點，同時麗江的特色文化為《麗江千古情》創作提供了豐富的素材，使《麗江千古情》這場演出有了靈魂，有了震撼遊客的法寶。

（四）嚴控演出質量

品質是演出的生命。《麗江千古情》全場演出中亮點不斷，如高空反重力走月亮、大鵬神鳥救祖、山匪劫糧、殉情大飛人、波斯飛毯等，這些精彩的表演都是演員們刻苦排練的結果。與千古情演出「一天一小改，一月一中改，一年一大改」、常演常新、不斷提升品質相對應的，是圍繞演職人員演出狀態開展的「每天檢查、每月小考及每年大考」。演員在演出過程中走位是否精準，演出表情是否到位等細節都會被一一記錄在每天的監場筆記中，表現的好壞直接關係到個人獎懲；每天演出結束後，都會對演職人員當天的表現做出點評並加強排練。競爭上崗使得演職人員對自己嚴格要求，

絲毫不敢鬆懈。演員們為了達到最好的演出效果，往往排練到凌晨。在每次排練過程中，發現的問題永遠都是第一時間就改正。只有這樣隨時保持清醒的頭腦和與時俱進的態度，才保證了演出的質量。

三、效益分析

《麗江千古情》演出由宋城股份投資3億元打造，按照時長60分鐘計算，每秒造價將近10萬元。這樣一部造價昂貴的演出，為雲南省旅遊演藝業的發展貢獻了重要力量。麗江千古情景區開業7個月，便演出408場，接待遊客144萬人次，引發雲南省旅遊演藝業鯰魚效應。宋城演藝與其他演藝產品一起推動旅遊演藝市場的發展，促使良好旅遊氛圍的形成，推動麗江旅遊向更合理的方向發展。

麗江旅遊資源豐富，其最大的特色就是美麗的自然風光和獨特的民族文化相交融。旅遊是文化的載體，文化是旅遊的靈魂，本地民族文化的傳承、弘揚是旅遊業可持續發展的重要支柱。自2014年3月開業以來，麗江宋城旅遊區立足於豐富多彩的民族文化資源，堅持不懈地做美麗江，以「主題公園＋文化演藝」的組合方式贏得了旅遊業界與廣大遊客的青睞，精心打造的《麗江千古情》更集中展現了麗江最具特色的文化元素，並透過水雷、洪水、瀑布、雨簾、噴霧、爆破、大型人工月亮與雪山機械模型等高科技手段，呈現了一場「家門口的史詩大片」，增強了麗江旅遊的吸引力，並且為麗江建設世界文化名市、打造文化矽谷、提升文化海拔注入新動力。

引進旅遊文化演藝項目也有助於推進當地產業結構的調整以及周邊經濟的發展，對吃、住、行、遊、購、娛的整條旅遊產業鏈都

會有帶動作用。麗江宋城旅遊區的建設開發，使周邊的百姓可以因地制宜地建餐廳、茶吧、小超市、洗車場、特色農莊甚至商業中心等，帶動了周邊地區的發展。

參考文獻

[1] 安東.大型實景演出《印象‧劉三姐》的品牌行銷研究[D].河南大學，2012。

[2] 常如瑜，勇勤.自然的錯位與精神的缺失──山水實景演出《印象‧海南島》的文化分析[J].海南廣播電視大學學報，2012-02。

[3] 陳磊.張藝謀背後有「風投」撐腰[N].東南快報，2010-01-25(A18)。

[4] 陳銘傑.景區演藝活動品牌化探討題[N].中國旅遊報，2005-05-11(7)。

[5] 陳松，雷浩然.都江堰靈巖山隧道貫通，計劃3月底通行[N].成都商報，2011-02-12(3)。

[6] 川歌.傳承文化溝通文明──「中國成都國際非物質文化遺產節」側寫[J].中外文化交流，2007(8)：77-81。

[7] 大地風景國際諮詢集團：調查分析中國旅遊演藝項目的發展歷程與開發現狀[EB/OL].http://www.bescn.com/hynews30/4884.html。

[8] 鄧錫彬.舞台表演在景區中的價值取向[N].中國旅遊報，2003-03-05(14)。

[9] 菲利普‧科特勒.行銷管理（第九版）[M].梅汝和，梅清豪，周安柱，譯.上海：上海人民出版社，1999。

[10] 蓋鵬麗.「印象」系列10年，大型戶外實景演出的成敗與

出路[J].文化視野，2014。

[11] 關芳芳.非物質文化遺產瀕危評價及旅遊開發活化研究[D].暨南大學，2009。

[12] 郭國慶.市場行銷學通論[M].北京：中國人民大學出版社，2000。

[13] 國家旅遊局官網，
http：//www.cnta.gov.cn/zwgk/lysj/201506/t20150610_18910

[14] 賀小榮，何清宇.非物質文化遺產旅遊開發的新典範：景區實景舞台劇模式[J].教育教學論壇，2011(20)：151-152。

[15] 侯建娜，楊海紅.旅遊演藝產品中地域文化元素開發的思考——以《印象劉三姐》為例[J].旅遊論壇，2010，3(3)：284-287。

[16] 胡惠林，李康化.文化經濟學[M].上海：上海文藝出版社.2003。

[17] 黃偉林.山水與藝術的完美結合——大型實景演出印象劉三姐策劃記[J].當代廣西，2006(12)。

[18] 黃筱焯.旅遊演藝項目開發模式研究——以「印象‧麗江」和「宋城千古情」為例[J].湖南工程學院學報，2013(24)。

[19] 蔣艷.對欠發達地區社區參與旅遊發展的思考[J].安徽農業大學學報，2004，13(3)：18-21。

[20] 焦勇勤.山水實景演出創設的基本特徵[J].山東行政學院學報，2012(1)：134-137。

[21] 藍玲.麗江旅遊產業與文化產業一體化發展研究[J].城市旅遊規劃，2014(5)。

[22] 李成龍.實景演出發展探討[J].現代商業，2012(20)。

[23] 黎潔，趙西萍.社區參與旅遊發展理論的若干經濟學質疑[J].旅遊學刊，2001(4)。

[24] 李鎧.大遺址的活化——大遺址價值實現探究[C].城鄉治理與規劃改革——2014中國城市規劃年會論文集，2014。

[25] 李樂.論室外實景演出與室內舞台劇的不同[J].科學發展，2011(5)。

[26] 李蕾蕾，張晗，盧嘉傑等.旅遊表演的文化產業生產模式——深圳華僑城主題公園個案研究[J].旅遊科學，2005，19(6)：44-51。

[27] 李維安.公司治理[M].天津：南開大學出版社，2001。

[28] 李幼常.中國旅遊演藝研究[D].四川師範大學，2007。

[29] 李征.消費文化視域下山水實景演出研究[D].河南大學，2011。

[30] 梁章萍.表演藝術類非物質文化遺產旅遊開發的活化研究[J].中國商貿，2011(20)：165-166。

[31] 冽瑋，李思默.中國大型實景演出十年嬗變：繁榮與危機並存[EB/OL].中國新聞網，2015-06-07。

[32] 林毅夫，李永軍.中小金融機構發展與中小企業融資[J].經濟研究，2001(1)。

[33] 劉春輝.印象創新，實景演出的商業奇蹟[J].中國電子商務，2008(21)。

[34] 劉晶晶.印象系列文化產業運作模式探究[D].山東大學，2014。

[35] 劉新權.非物質文化遺產保護的實踐與思考[J].藝海，
2008(3)：188-189。

[36] 陸軍.實景主題，民族文化旅遊開發的創新模式——以桂
林陽朔「錦繡灕江劉三姐歌圩」為例[J].旅遊學刊，2006(3)。

[37] 羅傑貓.棲息在文化與旅遊之間——印象麗江雪山篇紀實
訪談與思考[J].民族藝術研究，2012(2)。

[38] 羅曼麗.中國大型旅遊演藝產品開發現狀研究[J].黑龍江教
育學院報，2010(12)。

[39] 歐陽友權.中國文化品牌報告[M].北京：中國市場出版
社，2007。

[40] 沈靜宇.旅遊企業融資問題研究[J].旅遊科學，2002(1)。

[41] 宋泉.淺談中國實景演出文化品牌的建構——以印象·劉
三姐為例[J].沿海企業與科技，2013(3)。

[42] 孫海蘭，焦勤勇.山水實景演出的意義與問題[J].山東行政
學院山東省經濟管理幹部學院學報，2010(3)：148-150。

[43] 王昂，陳亮.旅遊文藝演出產品體驗行銷初探——以《印
象·劉三姐》為例[J].中國集體經濟，2009(28)。

[44] 王成，唐光國等.印象麗江雪山篇：旅遊文化產業發展現
狀調研報告[J].普洱學院學報，2014，4(2)。

[45] 王聰.試論實景演出在演藝文化產業中的顯效[D].雲南大
學，2010。

[46] 王大騏.梅帥元一年一個億元作品[J].南方人物週刊，
2010(18)。

[47] 王傑，廖國偉等.藝術與審美的當代形態[M].北京：人民

文學出版社.2002。

[48] 王林.印象西湖江南之美──山水實景演出印象審美淺探[J].視聽縱橫，2011(5)。

[49] 王偉年.中國旅遊演藝發展的驅動因素分析[J].井岡山學院學報，2009(7)：56-57。

[50] 王宇鋼.中國山水實景演出的燈光設計[J].中央戲劇學院學報，2012(3)：142-146。

[51] 魏小安.從旅遊大國到旅遊強國[Z].第四屆中國旅遊論壇，2007。

[52] 文化部外聯局.聯合國教科文組織《保護非物質文化遺產公約》基礎文件彙編[M].北京：外文出版社，2012。

[53] 吳健安.行銷管理[M].北京：高等教育出版社，2004。

[54] 吳曉山.利益相關者理論在實景演出發展中的應用研究──以「印象‧劉三姐」為例[J].特區經濟，2010(7)。

[55] 夏磊.日本《文化財保護法》對中國非物質文化遺產保護的啟示[J].現代商貿工業，2011，23(1)：234-234。

[56] 蕭剛，蕭海，石惠春.非物質文化遺產的旅遊價值與開發[J].江西財經大學學報，2008(2)：107-111。

[57] 蕭雨竹.梅帥元的實景演出研究[J].名作欣賞，2012(26)。

[58] 薛兵.印象系列大型山水實景演出的積極效用[J].視覺藝術理論研究，2011(5)。

[59] 楊昌雄.《印象‧劉三姐》經濟與社會效益分析[J].經濟與社會發展，2012(9)。

[60] 葉春生.活化民俗遺產使其永保於民間[J].民間文化論壇，

2004(5)。

[61]《印象・麗江》大型實景演出，麗江經濟——雲南經濟日報——雲南網，2011-10-11，
http：//jjrbpaper.yunnan.cn/html/2011-10/11/content_456960.htm。

[62] 于坤章.新市場營銷學[M].長沙：湖南人民出版社，2001。

[63] 喻學才.遺產活化：保護與利用的雙贏之路[J].建築與文化，2010(5)：16-20。

[64] 曾艷.國內外社區參與旅遊發展模式比較研究[D].廈門大學，2007。

[65] 張捷，王霄.中小企業金融成長週期與融資結構變化[J].世界經濟，2002(9)。

[66] 張敏.非物質文化遺產國家公園旅遊市場分析及定位[J].農村經濟與科技，2009，20(1)：43-45。

[67] 張舒.實景演出重在創新[N].光明日報，2011-08-04(16)。

[68] 張順行.中國大型山水實景演出運營分析[D].山東藝術學院，2012。

[69] 張向向.大型實景演出在當今社會發展中的作用與價值[J].決策探究，2010(4)：77。

[70] 張永安，蘇黎.主題公園文藝表演產品層次探究：以深圳華僑城主題公園為例[J].江蘇商論，2003(12)：120-122。

[71] 張玉玲.「大製作」出大餐還是雞肋[N].光明日報，2011-08-04(16)。

[72] 張正國，汪宇明，朱璇.中國旅遊企業融資合作問題研究[J].鄭州大學學報，2008(3)。

[73] 趙鵬，黃成林.基於「舞台真實性理論」的旅遊演藝產品開發——以大型山水實景演出為例[J].樂山師範學院學報，2011(12)。

[74] 趙強生.大型實景演藝產品開發模式初探[J].消費導刊，2010(6)：19-20。

[75] 中國網：2014旅遊演出年報——票房27億宋城為「執牛耳者」[EB/OL].http：//www.china.com.cn/travel/txt/2015-04/01/content_35213635.htm。

[76] 鐘聲.文化創意產業理論與實踐研究——以大型山水實景演出《印象‧劉三姐》為個案[D].廣西師範大學，2008。

[77] 諸葛藝婷，崔鳳軍.中國旅遊演出產品精品化策略探討[J].社會科學家，2005(5)：121-123。

後 記

　　大型實景演出可謂是中國獨創的文化與旅遊相結合的一個新的典範，從2004年《印象·劉三姐》的開篇之作，到如今的遍佈中國的大江南北，產生了一系列經濟現象，也吸引了學界各領域的爭相研究。本書重在對中國大型實景演出的發展理論與實踐做系統性的梳理與編纂，以期為實景演出的研究者與從業者提供一些借鑑與幫助。

　　本書由鄒統釬擬定大綱，統一組織編寫，鄒統釬、郝玉蘭負責統稿和文字編輯。具體分工為：第一章，鄒統釬、蔡銳、郭曉霞；第二章，陳梓檸、胡成華；第三章，郭曉霞、蔡銳；第四章，鄒統釬、江璐虹、郝玉蘭；第五章，鄒統釬、郝玉蘭、江璐虹；第六章，胡成華、陳梓檸；第七章，胡成華、陳梓檸。

　　本書得到北京市教育委員會2014年長城學者培養計劃項目《中國遺產保護與旅遊開發協調機制》（2013—2015年）、北京市教育委員會2013年度創新能力提升計劃項目（人文社科藝術類）北京旅遊形象國際整合行銷與創新傳播戰略研究（2013—2015年）、北京市自然科學基金「北京市建設國際旅遊樞紐的發展模式與協調機制研究」的資助，還得到了中國「一帶一路」戰略研究院、北京第二外國語學院遺產旅遊研究中心的大力支持。

中國大型實景演出
發展理論與實踐

作者：鄒統釪

發行人：黃振庭

出版者 ：崧博出版事業有限公司

發行者 ：崧燁文化事業有限公司

E-mail：sonbookservice@gmail.com

粉絲頁　　　　　網址

地址：台北市中正區重慶南路一段六十一號八樓 815 室

8F.-815, No.61, Sec. 1, Chongqing S. Rd., Zhongzheng

Dist., Taipei City 100, Taiwan (R.O.C.)

電　話：(02)2370-3310　傳　真：(02) 2370-3210

總經銷：紅螞蟻圖書有限公司　　網址：

地址：台北市內湖區舊宗路二段 121 巷 19 號

電話:02-2795-3656　　傳真:02-2795-4100

印　刷　：京峯彩色印刷有限公司（京峰數位）

定價：250 元

發行日期：2018 年 5 月第一版